U0132645

手法解構

詠春黐手

梁家錩 著

商務印書館

詠春黐手 —— 手法解構

作　　者：梁家錩

責任編輯：蔡柷音

攝　　影：黃錫明

封面設計：黎奇文

出　　版：商務印書館（香港）有限公司

　　　　　香港筲箕灣耀興道 3 號東滙廣場 8 樓

　　　　　http://www.commercialpress.com.hk

發　　行：香港聯合書刊物流有限公司

　　　　　香港新界大埔汀麗路 36 號中華商務印刷大廈 3 字樓

印　　刷：中華商務彩色印刷有限公司

　　　　　香港新界大埔汀麗路 36 號中華商務印刷大廈 14 字樓

版　　次：2018 年 7 月第 1 版第 1 次印刷

序 　　詠春的精髓

家錕是我教拳生涯中，接近後期的一位徒弟，學拳已逾二十五年。他曾經參與協助本人於多年前錄製「道通天地」節目製作。在節目拍攝過程中，我們經過長時間的溝通，有很多學術碰撞和思想交流，也因此產生了很大的化學作用，令雙方對詠春的體會都有一定性的昇華。

今次家錕著書，邀我代序，我就簡單說幾句經驗之談。關於黐手，這是詠春拳最主要也最為基礎的練習方法，和套拳的學習同等重要，可謂詠春之根基也。其體有二：一曰手法，二曰功力。通過黐手練習，能夠把良好的手法呈現出來，但要真正做到，還有很多元素影響配合，比如最終手法能否奏效，還需看誰的基本功扎實。沒有功力的輔助，手法是難以應用出來的，所以不能只把注意力集中於手法的表面上，還應重視手法背後拳理的認知、扎實刻苦地練習基本功。因此，將眾多實踐經驗概括起來，從而逐步進入研究、反思、開拓的境地，應該是更重要的一環。

中國拳法博大精深，詠春更具有人文氣象。詠春拳法的特別之處就是蘊含了許多中國傳統的哲學思想，譬如主張不與人硬碰，要做到捨己從人、借力打力等等。所以學習詠春，並不單單是學習拳腳上的功夫，更重要是學習到中國傳統的哲學智慧。

我認為本書對眾詠春學習者有一定的參考作用，但基本功仍是黐手學習的前提條件，必然需要個人經過勤奮刻苦的練習，才能較易掌握黐手的精髓。正所謂：「師父領進門，修行靠個人。」再多手法技巧的教授也要建立在個人的勤學苦練之上才能發揮其效力。因此，祝願各位有志於研習詠春拳法的讀者，能將「研」與「習」並重，理論結合實踐，在詠春黐手的學習過程中的收穫是你們從中所得到的樂趣和感悟。

　　以上便是我的一些心得體會，嘗海一滴，敢云知味，窺豹一斑，未為無見。謹序所感，以茲鼓勵，博識後學，尚祈續進。

<div align="right">

葉準

二〇一七年二月於香港

</div>

目錄

第三部　黐手的應用

一、黐手中的手法

二、定式練習

前言　　　　學與悟

　　詠春拳理，博大精深，雖然只有三套拳、一樁、一刀和一棍，但卻擁有無盡的變化，在不同人身上更可體現出不同的風格，究竟是拳改變了人，還是人改變了拳？我覺得這是一個過程，初接觸拳術時，一拳就是一拳，一腳就是一腳；接觸拳術後，發覺出一拳絕不簡單，進一步也殊非易事，一切的變化都是源於背後的拳理，這就是拳改變了人。久練之後，發覺「悟」比「學」更重要，因為學只是跟隨，悟才是開發，當學習到一定程度，就需要去悟拳，就像是醒覺一樣。學習，當然很重要，前人的經驗，更是寶貴，沒有學習在前，不可能有悟的出現，學習可帶領你去很高的境界，而悟卻可以幫你開拓出屬於自己的一片新天地，我相信，這就是人改變了拳，或應該說是，找到了屬於自己的拳吧。

　　詠春拳最寶貴的地方不是三套拳，也不是器械，而是前輩們留下的智慧，也即是詠春拳的拳理，練拳必先明拳理，只有明白才能變化，只有變化才會進步。 詠春拳很着重黐手的練習，而黐手正是通過手法去體現那奧妙的拳理，但是手法卻不是黐手的全部，它只是通過黐手的過程能學到的其中一樣元素，手法背後，蘊藏了多方面的配合，例如功力、知覺反應、用力方法和位置等等，同時亦要明白到黐手裏面沒有固定的應用手法，一切攻防動作都是雙方互相影響的，譬如對方這樣的攻擊會

導致我這樣的防守，我這樣的防守又促使了對方的另一種攻擊等等，既沒有一定的方法，也沒有固定的對拆，大家在黐手過程已成了一個整體而互相影響着。

本書由最基本的練習開始，循序漸進，由淺入深地去窺探詠春黐手的練習過程，使未曾接觸過詠春拳的讀者能易於明白和理解，對學習中的愛好者則能加深他們的體會和心得。

撰寫本書的目的，是希望把詠春拳的拳理表達出來，本書雖然名為《詠春黐手——手法解構》，但並不是指有固定的手法應用。因為手法本身就在變化，亦會有很多因素改變它的用法，所以根本沒有固定的手法運用。本書的目的是透過一個個手法去解釋詠春拳背後深奧的拳理，明白了拳理自然就會產生無盡的變化，並不是要求學者盲目去跟隨。持續學習，繼而悟出拳理，才能展現詠春的真諦。

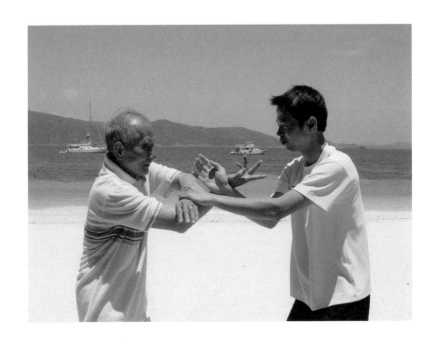

詠春的體系

黐手

　　黐手，是詠春拳獨有的練習模式，通過黐手能練習近距離的攻防方法和反應，但黐手不等於搏擊，它只是一道貫穿套拳與搏擊之間的橋樑。通過黐手這種互動的練習方法，我們可以學習套拳中的動作含意和應用方法，認識搏擊的四大元素。

一、知覺反應

　　知覺反應是指黐手過程中手部互相接觸後的感覺和反應，即聽勁，就像皮膚長了耳朵一樣，能判斷出對方勁力的大小和走向。長期的黐手練習，可增強皮膚的靈敏度從而得到更好的知覺反應。良好的知覺反應能使人更快地預測對方的動作，從而作出相應的攻防變化。這是搏擊中一個很重要的元素。此外，良好的知覺反應，可使人處於更冷靜的狀態，增強判斷能力，作出更有效的反攻。例如，對方突然拉開你的手，在毫無準備下你的反應可能是施力向後拉，盡力與他抗衡。這是很自然的反應，但通過黐手練習，良好的知覺反應意識會使你清楚知道他發力的來路，這時，不但不會猛力向後拉，反而會跟隨他的力，向他往前撞去，做到借他人之力反施彼身的攻擊方法，這正是拳術中捨己從人的道理。培養良好的知覺反應和實踐拳理，是黐手練習其中一項最重要的目的。

知覺反應，是先有知覺，後有反應。兩者看似差不多同步發生，但其實也有先後之別，如被火灼，是先感到痛楚，才會迅速縮開。另外，衝擊越大越突然，反應會越大，又如當對方向你施力越大，你本能抗開的反應也會越大。但是，這種反抗的本能反應往往與拳理相違背，因為那只會招來更大的危險，而黐手練習就是要訓練符合拳理的適當反應，打開反攻的契機。例如當感受到對方的力向後，在不抗力的情況下，或順應對方的力（卸力），或反用對方的力（借力）從而作出反擊。詠春拳着重不鬥力，主張以柔制剛，借力打力，這全建基於良好的知覺反應上。

　　除了皮膚感覺上的知覺反應外，黐手亦能訓練出近距離接拳和閃避的反應，長期的黐手練習會使學習者更習慣近距離的攻防對應，了解自己與對方的位置，從而判斷出自己處於安全或是危險的境地。反覆練習能讓身體自然地作出閃避，加強人的本能反應，例如對方突然向你出拳，正常情況下會有閃避的反應，可是，這種未經調整的反應並不是詠春拳理論所主張的。黐手練習就是要將被動的反應化為便於反擊的有利感知，使無意識的條件反射動作符合詠春拳的理論。知覺反應，本身並不是一種攻防技術，它是身體的一種感官意識，但是，武術上任何的技術，都必需依靠它。因為即使擁有卓越的攻防方法，缺乏知覺反應，也是徒然的。詠春黐手中的「閉目黐手」，正正就是磨練知覺反應的功夫。

二、用力方法

　　黐手練習着重放鬆，但是黐手並非不用力，而是要學會如何用力和何時用力。人在緊張的狀態下知覺反應會減慢，而黐手正正是要練習皮膚接觸時的知覺反應，所以保持放鬆的狀態是很重要的。放鬆並不代表鬆懈或不用力，放鬆只是一種開發「勁」的途徑。黐手練習所指的勁，是在放鬆下練習而成的。隨着對方的力向改變，我的勁力也能作出改變。要做到以柔制剛，必先懂得放鬆，再循序漸進地練習卸力和借力，方算掌握黐手的要點。

　　首先，要學會不對抗對方的力，很多時候當感受到對方的力量時，往往都會與對方的力作相反方向的抗衡。黐手就是要改變這種本能反應，做到能順應對方的力，不頂不抗。在黐手過程中，對方發力時，先順應他的力向做到沾與隨，但是，只跟着對方的力走未算能解除危險，因為對方發力的方向必定是想攻擊你或者對你不利的位置，若只跟着他的力走最終只會吃虧。所以，要在順應對方的力向之餘改變它的方向，使自己處於有利的反擊位置上，這可以是改變對方主攻手的位置或者改變自己身體的位置和角度。例如在順應對方力向的同時加一點力帶開他，改變主攻手的來勢和擊點。當你的手能順着對方的力時，其實也是指能合對方的力，雙方的力便成了一個整體。對方的力會被你牽引，你亦可帶着他的力走，到達一個你想要他去的位置上。這就是黐手中的沾勁。沾勁很重要，因為先能沾着對方的手，才能帶動對方的力，從而達到卸力的目的。除此之外，也可改變自己的位置，例如你感應到對方的力量大或因其他因素未能牽動他的力向時，也可借他的力量去改變自己

的位置。沾勁和改變身體位置往往都是同時進行的，殊途同歸，都是為了達到更好的卸力效果。

當能卸對方的力後，便要學會借力，借對方的力是指在順應對方的力時，再在對方的力上發力或加一點力，使對方失平衡和失去有利位置，從而攻擊對方。詠春的攤手動作有「主動攤手」和「反攤手」兩種，反攤手有後發先至的效果。關鍵完全在於能順應對方的力，和借對方的力。在發勁方面，詠春拳講究用「寸勁」，即在接近對方一刻才發勁，運用「寸勁」不單不浪費氣力，還能配合詠春拳法中近身攻擊的特色。

三、位　置

位置，是指自己與對方所站的距離與角度，黐手練習要學會找到對自己有利的位置和對方不利的位置，位置能直接影響攻擊的速度、防守的成效、手法的應用和發勁的運用，因為一切借力、卸力和連消帶打等技術都需依靠良好的位置基礎。

速度的快慢取決於本身出拳的速度外，也取決於出拳時與對方的距離有多近。即使你出拳速度很快，但在較遠的距離出拳，只會浪費時間和力量，而且在遠處揮拳，已讓對方有了防衛意識，大大減少擊中對方的可能。若在較近處出拳，就可以縮短很多時間，而且距離近了，出拳的命中率也相應提高。

詠春的防守不主張硬碰，而採用移身卸力，即調整自己與對方的角度作防守之用，好的防守不是只會拉遠與對方的距離，而是要用準確的

角度去防守或反攻。譬如對方一拳打來，雖然後退可避開對方，但卻無法即時策動反擊，相對變得被動，亦會造就對方的追擊。但若移身轉馬，走到對方的斜角位置，即詠春拳裏常用的 45 度位置時，不單能避開對方的攻擊，更能佔一個有利的反攻位置。同時亦因處於對方的 45 度，大大減低對方追擊的可能。由此可見，正確運用角度是非常重要的。

要達到良好的位置，必須依靠靈活的馬步，即使你想去對方的某個位置，但馬步不配合也無濟於事，所以練習走馬很重要。除了平時固定的上退馬、標馬、轉馬、斜角走馬等等都要熟練外，更需要練到走馬隨心所欲，即是心想去哪個位置，馬步便能自覺地調整到達。適當的位置非常重要，因為進攻防守本身就是依靠位置。不過，位置是一個較抽象的概念，在實際應用時位置和角度會不斷改變，一定要經過長期的黐手練習，把經驗累積起來才能學到。

四、手法

手法，在這四個項目中，屬於較容易掌握的一項。因為前面所述的知覺反應、用力方法和位置都較抽象，很難具體說出應該怎樣做，要不斷藉黐手練習增加經驗，才能完全掌握。但是手法，相對就顯得較容易，因為手法可一招一式跟着練習，有法可依，即使初學者未能完全掌握，也可看到師傅完整的示範。手法並不是單純的動作組合，背後完全是之前所述的知覺反應、位置、用力方法等等加在一起，顯現於手部動作的結果，沒有這些元素，良好的手法不會出現。詠春拳手法看像變化萬千，其實都是由簡單的動作組合變化而成，主要的手形如攤、膀、伏、

耕、捆、枕、標；攻擊手法主要不外乎拍、攔、漏，但通過位置、距離、知覺感應、馬步的運用，就能因應對方的動作或變化而產生更多的改變，使動作變得靈活多變。

手法又可分成即時反應的手法或有預謀的手法，即時反應的手法通過不斷的黐手練習就可練到，例如對方攻擊你，你即時可用耕手、捆手、膀手等去抵消對方的攻擊；對方用拍打或攔打攻向你，你能即時用反拍手或反攔手等作出反擊，這些基本的攻防動作通過黐手練習已可把它們變成你的本能反應。有預謀的手法往往是有引對方的意圖的連貫性手法，務使對方跌入自己的陷阱。例如出拳時已知道對方將會擋格，但仍然出拳的用意就是借他的防守再作攻擊，或故意露出虛位等對方攻擊，然後作出反擊，這些動作的目的都是引對方的手作出反擊。這種攻擊因為是有預謀的，所以速度快、有後着，使對方難於防守。但是，只練有預謀的手法大概不能有效，一定要配合本能反應的手法，才能事半功倍，所以黐手和定式要一起練習，才能使手法變得更全面。

手法雖然有固定的練習辦法，但沒有固定的應用方法。練習手法能使應用時更純熟，例如定式的練習方法，是一組組的攻擊重複練習，使無論速度、勁度、準確度、功力都可得到精要的訓練，效果跟練木人樁中的磨樁道理一樣。而黐手，就是把這些手法因應當時情況靈活地應用起來，既沒有固定的用法，也沒有一定的組合，一切都按對方的攻擊和防守導致我產生不同的手法。但是，手法最終能否用得上，也得講究深厚功力，沒有功力的輔助，手法也難以派上用場。

黐手，雖然重要，也是詠春拳的主要練習方法，但黐手不是詠春的全部，更不能把它當作搏擊，只有明白黐手背後的原因，才能把功夫練得好。

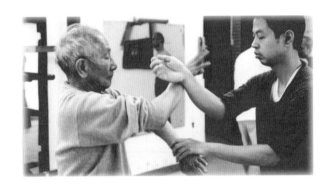

 套拳

套拳，是前人把拳法的技術流傳後世的方法，分成技術的應用方法
和練功方法，每套拳都由若干個動作組合而成，而每個動作都有它的含
意，學習套拳最重要是明白動作背後的拳理，而不只是默默跟隨，明白
了動作的含意後，打出來的拳才會帶「意」，然後才會變成相關的「勁」，
所以打拳先要明拳理。

詠春的套拳，是很重要的練習，它不單能使學習者打好根基，更是
一條路徑讓他們去思考拳理。但是只學套拳是沒有用處的，因為套拳裏
的動作是固定的，但應用時卻千變萬化，一定要通過黐手去把這些動作
練活，再把它們應用到搏擊處，所以説黐手是一條貫穿套拳和搏擊之間
的橋樑。然而，套拳的動作又和黐手互相影響，例如初學小念頭時，需
攤手對中線，初學者不會明白為何要慢慢向中線前推，心裏必然產生很
多疑問。通過學習黐手，便可明白對中線的原因，久練之後，更會明白
有時不對正中線也許更好的道理，也是中庸之道，這就是通過黐手去明
白套拳裏的動作。可以説，套拳裏的動作會因為學習黐手後有所悟而變
得更準確，同時又因為套拳裏的動作準確了，在應用黐手時更有效，兩
者相輔相成。

詠春拳只有三套拳，分別是小念頭、尋橋和標指。

一、小念頭

　　入門先從小念頭練起，詠春拳的二字鉗羊馬步、手形和基本手法完全收錄於此套拳裏，所以一定要熟練，動作不熟，便不能在黐手裏應用。黐手練得好不好，先看小念頭是否正確，若連基本功也練得不好，黐手時的動作便不會實在。例如黐手時動作過於輕飄，浮而不沉，其實就是基本功練得不好，肩部、肘部和馬步不沉所致。小念頭亦是練習詠春拳的內功方法，即肘底力，小念頭要慢練就是為了培養這種勁力，使它日漸增強。特別是第一節，實質與站樁無異，正如前人所說「靜心慢練是活樁」，所以練小念頭務必要保持心境隨和，不急不燥。練習時越慢越好，能打多久就多久，這也是內心修煉的一個過程。內心的平靜才會誘使進步，尤其是把這種平靜的內心帶進黐手裏，使黐手時也能從容淡定，冷靜應對。小念頭雖然是詠春的第一套拳，其實也是詠春拳的靈魂，是最重要的拳。

二、尋 橋

　　尋橋是詠春拳裏的第二套拳，主要是練習腰馬和馬步，亦收錄了詠春的三下腳法。小念頭由始至終都沒有移動半步，但到了尋橋就要學轉馬，轉馬是卸力的首要功夫，轉馬穩固才能夠卸對方的力，所以尋橋裏差不多每一個動作都是配合轉馬而成，務求使轉馬的力量能通過手部動作傳遞到對方身上從而達到借力、卸力的效果。尋橋裏的轉馬、標馬，其實是練習力從地起，是借力的過程，人本身能在地面行走就是靠蹬地之力推進向前，而尋橋裏的轉馬和標馬亦是在這道理下形成的，所以感

受地面的反助力很重要。這也是拳術上的發力方法，通過借地上的力，把它傳於腰再用於手，例如轉馬膀手用作卸對方的力，轉馬攔手用作取對方的力等等，都需要有良好的轉馬基礎，這也是練習尋橋最重要的目的，使基本的攻防動作和腰馬能夠合二為一。

三、標　指

標指是詠春的第三套拳，雖然名為標指，但其實意思是要學會當你標向對方失敗後所作出的攻擊動作。此套拳亦是詠春的高級套拳，固有「標指不出門」之說法。標指裏主要練習發勁，把勁力通過手部動作發揮出來，力不同勁，力可透過單一練習練成，而勁是需要感受和培養出來的。 標指，實質就是小念頭的基礎加尋橋的腰馬，再通過標指的攻擊把力量發揮出來。標指雖然有攻擊的方法，但一切招式技術本身就是源於功力的輔助，沒有功力，招式沒法用得上，所以，標指裏練功才是最重要，務求把每一個動作變成一種整勁，就如套拳裏的肘擊，通過轉馬把力量傳到肘上；如標指手，通過發勁使力貫指尖等等。

標指裏的動作除了有肘擊、標指手外，還有雙攔手、剷頸等等猛烈的攻擊動作，若說尋橋主要是練習通過轉馬去卸對方的力，那標指便是通過轉馬去發揮出猛烈的勁力。

基本手形

一、攤、膀、伏

◉ 攤手

　　在正身二字鉗羊馬下，攤手的位置是，手指指向中線，手肘下沉同時儘量靠向身體中間，手處於直與未直之間。如果對鏡練習手指大約指向自己鎖骨位置，手肘與身體要留有約一個拳頭的位置，沉肩沉肘，拇指內扣，其餘四隻手指也是處於直與未直之間。攤手推出去的時候，意念在肘部，經過長期的練習，肘部會形成一種沉勁，我們稱之為「踭底力」。攤手推前時雖然意念在肘部，完成後也有肘部的沉

勁穩定手形，但接觸點的意念卻在手前臂的外側，彷彿與對方的手互相接觸並產生磨擦力一樣。

　　攤手是之後練習的耕手和捆手的變化之源。

◉ 膀手

在正身二字鉗羊馬下，膀手的
位置是，手肘與肩膀成平排，如果
對鏡練習正前方下看不見手臂外
側，手前臂微微向前伸出，手肘與
前臂的角度要大於 90 度，手腕骨
對中線，拇指內扣，手掌微微向外
翻，正面下只能看到半隻手掌。

膀手雖然是整體放鬆的，但並
不等於無力，只是不用死力，不外
撐，在膀手的結構下仍有着一種有
彈性的力，就像樹藤一樣。

膀手與攤手的關係

以手腕骨作圓心，把手肘由膀手的位置下向下畫四分之一個圓周，
便形成攤手。畫動的過程要使肩和肘同時下沉，彷彿肩和肘各自但又同
時畫下這四分之一個圓周，直至手肘到達下沉位置，但要注意手掌不能
外撥，只是取回中線，形成攤手。每次膀手變攤手時，手肘都是距離身
體約一個拳頭的位置。手肘如與身體靠得太近會「練橋」，致無力可發，
太遠便會過直。同樣道理，在膀手下前臂不能靠得太近或太遠，前臂太
近變成攤手後手肘位置會過曲，相反前臂太遠變成攤手後就會過直。因
此，掌握手的位置很重要。

⊙ 伏手

在正身二字鉗羊馬下，伏手的位置是，手肘下沉同時儘量靠向身體中間，手處於直與未直之間，手掌和前臂大約成 90 度角，手肘和食指的第一節指骨對中線，手指放鬆。伏手推前的時候意念在手肘，伏手與對方的接觸點在手前臂內側，有從上向下沉着對方的手的感覺，但注意伏手的沉不同壓，力沒有不斷向下的感覺，只是沉住對方的手，略帶有小小向前的迫力。

伏手是屬於外門用的手，就如從外向內，由上向下把對方的手沉着，配合撳手、搓手的運用，有效控制對方的手。

二、配合轉馬的手形

◉ 轉馬膀手

膀手本身是想把外來的力卸走，為了達到更好的效果，會配合轉馬同時運用。試幻想對方向你中線打來一個直拳，當你用膀手接他直拳時，同時轉馬，這樣就能把自己的身體轉開，順勢帶走對方的手，使對方如把拳打向旋轉門一樣，卸走當其來勁。轉馬膀手的位置是，馬轉 45 度，重心在後腳，前腳微曲，膀手跟正身時的要求一樣，手肘與肩膀成平排。從正前方看，不見手臂外側，手前臂微微向前伸出，手肘與前臂的角度要大於 90 度，手腕骨對中線，拇指內扣，手掌微微向外翻，正面下只能看到半隻手掌。為了保護自己，膀手會跟護手同時應用，即使膀手失效，還有護手作保護，而且護手還可作反攻之用，如膀攔手應用，就是用護手作攔手之用。

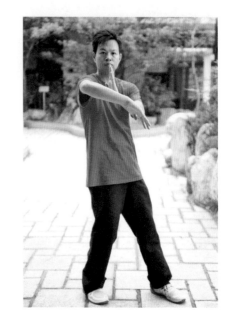

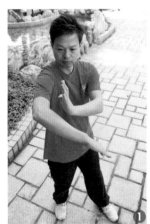 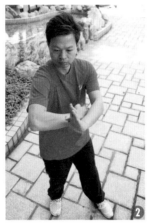 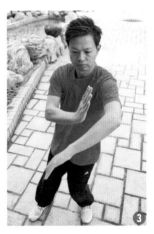

◉ 耕手

在側身轉馬下，上耕手從正面或鏡上看大約指着自己的對膊線，下耕手則不要耕超過自己的大腿，重心在後腳。耕手一般配合轉馬同時運用，表面上好像是雙手從外到內移動，實則耕手是靠腰馬帶動，而非雙手自己郁動。耕手是由上下兩隻手組合而成，上耕手是攤手由外到內的移動，意念在攤手的內側，而下耕手的意念在手的外側。假設對方向我中線打來，我轉馬避開對方，並同時用耕手從外到內留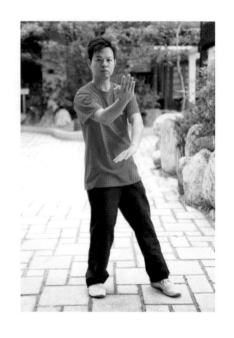住對方的手，耕手的位置剛剛是自己原本的中線，只是由於轉馬的關係，從正面看便變成指向自己的對膊線。

耕手也可用作改變對方的力向。假設我在外門接了對方的拳，此時對方在大家手部接觸了的情況下再向我的中線打來，我感受到對方的力向後，便可用耕手改變對方出拳的方向。原因是我沒有和對方鬥力，只是配合他的來勢加點力去改變他的方向，使他落空。所以，耕手既可留住對方的力也可改變對方的方向，只是在不同的情況下有不同的效果。

耕手必定要練到以腰帶動，使腰馬與手部配合成一個整體轉動，做到馬停手停，把腰馬轉動的力量傳到手中。耕手既可雙手同時運用，也可分開獨立為上耕手或下耕手使用，自己練習時需不斷左右轉馬交替練習。上耕手轉馬後會變成下耕手，相反，下耕手會變成上耕手。注意上耕手轉動成下耕手時，不應向內收，必須從原本的位置直接向下耕（圖1-3）。因為耕手的目的是留住對方的手，應該在對方的手上直接耕下去，如果收近了身才下耕，等於沒有看管對方的手，令對方能趁機攻擊。

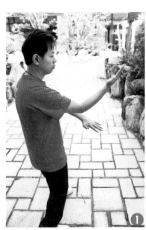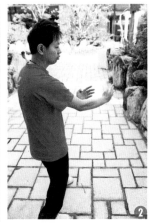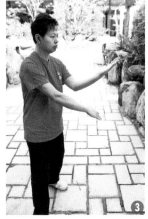

◉ 捆手

在側身轉馬下，上攤手配合轉馬從內到外向前標出，轉馬完畢時手便停下，完成後上手從正面看大約對着自己同一方位的膊頭線，下手形成低膀手，重心在後腳。轉動過程的捆手動作看來像是向外側兩邊撥，實則只是腰馬的轉動，手只是向前方標出，但配合腰馬轉動就像向左右兩方外撥。這是初學者常犯的錯誤。捆手中，上手的意念在手臂外側，也是接觸對方的位置；下膀手有被動、卸對方來力的意思。如對方用左手攔我左手繼而用右手向我中線打來，我左手隨即順對方來力形成轉馬低膀手，右手同時由內向中線標出接對方的拳，形成轉馬捆手。

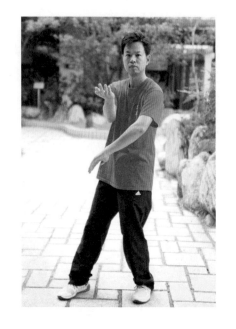

側身捆手也可用來直接迎接對方的攻擊，配合拍打、擸打的攻擊，可形成連環的進攻手法。跟耕手一樣，捆手也要練到與腰馬配合，借助轉動和蹬地的力量把雙手捆出去，形成強大的扭力。捆手的練習方法也是配合轉馬向左右兩邊轉動成轉馬捆手，變換的過程是低膀手在攤手裏面收入，再配合轉馬變成攤手同步標出，低膀手不能在另一隻攤手前，轉變成攤手繼而標出，這樣做會成交叉手，做成危險（圖 1-3）。

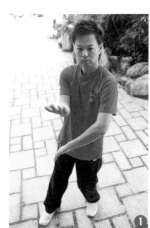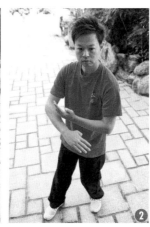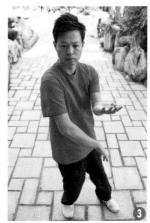

◉ 枕手

　　枕手是以手腕向下壓，去阻止對方的拳，但是這個下壓動件並非不斷向下，是短暫的發勁和很短的下沉，稱作「坐腕」。意思是把手背向上翻，與前手臂成直角，這個動作會使手腕掌根位置下沉，有輕微拉扯的感覺，成枕手，手指不能完全蹬直，要保持微曲，因為如果手指蹬直時，意力便只會轉到手指，沒有了坐腕的感覺。

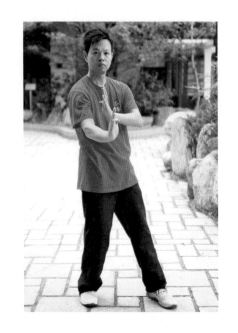

　　枕手一般是配合轉馬同時使用，假設對方在我的伏手伏着下仍然向我中線打出，我的伏手在埋肘的狀態下因感受到對方的來力，隨即轉馬並以掌根下壓成枕手，去阻截對方的拳。轉馬後的枕手不但可阻截對方的拳，還可借身體的轉動帶走對方的手，配合攔手、拍手等動作可即時反攻，做到連消帶打、借力打力的效果。

基本馬步

◉ 正身馬

　　兩腳掌微微內扣成內八字形，五趾抓地，雙腳膝蓋用意內鉗向下沉，注意膝蓋內鉗勿用拙力。膝蓋垂直向下，距離不能前於腳趾，雙腳腳掌之間的距離大約跟自己的肩膊差不多闊。上身方面肩膀下沉，切勿俯前或仰後，後腦垂直向下大約與腳跟相對。頭頂用意假想頂着一本書，使頭的上頂與膝的下沉形成對拉，身體自然放鬆，使身體形成一個等腰三角形一樣。

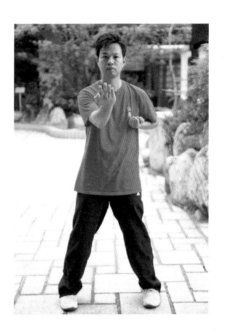

◎ 側身馬

以腳跟作圓心向左右兩邊 45 度外轉，腳趾抓地，重心腳在後腳，前腳微曲，臀部像坐着一張高椅一樣，後腦垂直線不能過重心腳腳跟位置，使身體形成一個以重心腳為中柱的直角三角形。

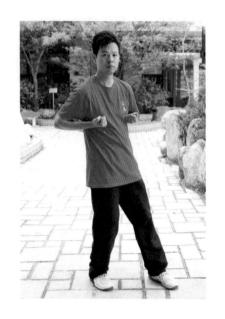

轉馬

轉馬是指側身馬的交替轉換。身體由一邊 45 度側身馬轉向另一邊，轉馬時以腳跟為圓心向兩邊轉，重心腳隨轉動而自然交換。腳趾抓地，轉馬時要做到轉動時快，停頓時穩。因為轉動的時候也是重心從一邊腿轉移到另一腿，轉動的過程中務必要帶沉勁，不應轉好了 45 度側身馬才向下沉。

◉ 前後馬

前後馬的重心分佈大約是前三後
七，以後腳作重心，前腳微曲，保持
坐馬狀態，前腳掌微微向內扣，身體
自然向下沉，後腦垂直線向下不能超
越重心腳腳跟，雙膝蓋保持可內鉗狀
態，但不需刻意用力內鉗，整體保持
放鬆狀態。

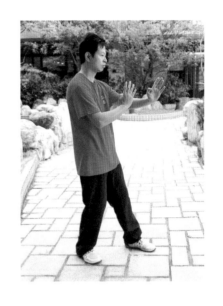

前後馬由於重心在後腳，所以起
動較快，靈活性強，尤其利於直線標
馬向前，配合詠春拳短橋窄馬和中線
理論的攻擊，前後馬是一種很重要的馬步。為了強化整體的結構力，可
放鬆作站樁的練習，使後腳感受與地的磨擦和反座力，加強標馬時的穩
建和速度。

◎ 進馬

指馬步向前推進。以右腳為前，左腳為後作例（圖1），如要向前進步，先將右腳腳掌以腳跟為圓心向外開步（圖2），然後右腳蹬地變成重心腳，同時用左腳向前進步，左腳踏前時腳尖先着地。整個過程看似複雜，其實熟練後是一個很快和自然的動作（圖3）。

進馬的過程亦會有跟步的出現，因為在進馬時，前腳推進的幅度往往會比自己原先的馬步闊，所以當前腿進步腳尖着地之時，後腿會自然地跟步調整，將馬步調整回原先的闊度。

◎ 標馬

在前後馬結構位置不變的情況下身體迅速向前標前一步，以右腳在前左腳在後為重心腳的時候為例（圖1）。左腳向斜下方蹬地，借地面的反座力使前腿向前推進，這個標馬的過程要使頭頂成水平前進，頭頂不能因蹬地而升高，頭頂水平的前移能加強蹬地迫前的效果（圖2）。前腳標前後腳尖先着地，由於馬步前移了所以前後腳的距離自然增長，在前腳腳尖着地的同時，後腳隨即跟步向前，使整個身位向前移了一步，而馬的闊度和重心比例沒有改變（圖3，4）。標馬的過程是後腿蹬地，前腿推進，後腿再跟步。除此之外，標馬與進馬可同時應用，增加靈活性，如先標馬再進馬或先進馬再標馬。

標馬向後

標馬可標前也可向後標。同一道理，如要向後，前方腳尖輕輕向斜前方蹬地，迫使身體向後退（圖 1，2），後腳着地的一刻前腿同時跟步退後，完成後整個身體結構重心不變（圖 3）。

標馬向前及向後的步法可合併練習，因很多時候都會有先退後進的實際需要，而退馬就是為標馬作準備，如對方攻擊我，我先退馬待對方攻擊落空後隨即標馬攻擊。練習時，先站好前後馬，然後先標馬向後，就在後腿着地一刻，前腳順勢跟步後退。當身體處於虛步之時，後腿即時蹬地再標向前，如是者重複練習。

◉ 退馬

退馬是指身體向後移的方法，從正身馬開始（圖2），如要向右後方退步，則右腳微微向斜後方踏步並使其成重心腳，右腳着地的一刻前腿順勢跟步後退，形成右退馬。完成後身體斜向左方（圖1）。在這個退馬情況下，如要繼續退後，先將左前方腿微微向左斜後踏，踏後的位置要比原本重心腳（右腳）還後，左腿着地的一刻右腳由原本的重心腳變為虛腳並跟步退後，形成左退馬，完成後身體斜向右方（圖3）。

 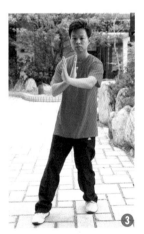

退馬拍手

面對對方的進馬直拳，可用退馬拍手。一如上文所述，退馬後身體是處於側身位置，實則與轉了馬的角度無異，但更有利於適當地調整距離。尤其當對方的攻擊來得太突然，本身來不及反應時，退馬拍手是很好的對應方法。

如對方上左腳出左拳擊向我，我右腳微微向斜後踏步成右退步，此時身體處於對方左邊，並斜向對方中線。右腳斜後着地的一刻，右手同時斜拍對方的拳背（圖 1），對方接着上右腳出右拳擊向我，這時左腳隨即斜後踏步並同時用左手斜拍對方右拳（圖 2），成左右退馬拍手。

中線與子午線

中線，在詠春拳上是指人體從鼻垂直向下的一條直線，也是分開身體左右兩邊的分隔線，詠春拳的攻擊部位集中在中線上，所以整套攻防理論都以攻擊對方中線、保護自己中線為拳理總綱，進而演變出一系列的手法和理論，稍後的章節將會詳盡解釋中線理論與手法的關係。

詠春拳上說到子午線，就是自己的中線垂直的任何一點跟對方中線垂直的任何一點相連的一條線。若正面面向對方，自己中線的方向也是指向對方的中線，即是與子午線重疊，所以當大家正身相對時，即互相朝形時，就以中線為子午（圖1，2）。但若我以側身轉馬面對對方，因轉了馬的關係，就變成我的對膊線指着對方的中線，所以當你練習轉馬扯拳時，從鏡子中看，對方的中線就變了自身的對膊位置了（圖3，4），形成側身馬以對膊為對方中線的理論。

子午線引導學習者如何找出最直接的攻擊路線，達到攻守同時的拳法。善於攻擊的人會追着對方的中線，善於防守的人會保護自己的中線，攻守同時的人會兩方面同時着重，即是明白了子午線的道理。

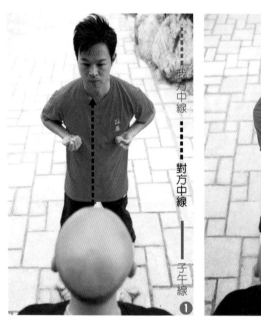
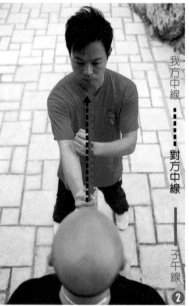

正身中線　　　　　　　　　正身出拳中線

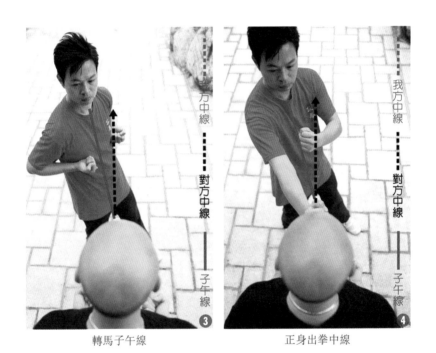

轉馬子午線　　　　　　正身出拳中線

第二部

黐手基本功

黐手

◉ 單黐手

單黐手是碌手前的基礎功夫，主要是練習攤、膀、伏、枕手等基本功夫，是詠春最基本的攻防反應練習，為正式黐手前作準備。單黐手練習不用轉馬，馬步亦不動，只是手部的反應練習。練習時最重要是感覺對方的變化和時機，作出相應的練習反應。這並不是自己單方面的動作，是將兩者變成一個整體去練習，你的動作導致我的反應，同樣我的反應也構成你的動作。練習時要放鬆、柔順，使知覺反應提升到最靈敏階段。

我（左）以攤手，對方（右）以伏手，互相指向對方的中線。手肘應距離身體約一個拳頭位置。伏手輕伏在攤手上，不能向下壓，要像塊濕毛巾般「撻」在對方攤手上（圖 1）。

我以攤手內反轉正掌擊向對方胸前，注意攤手轉正掌時仍是沾着對方的伏手。對方感到正掌攻擊時，隨即從伏手把手腕下壓成枕手，阻截我的攻勢（圖2）。

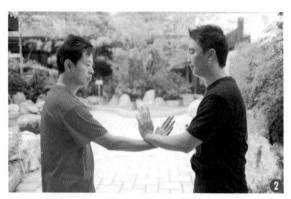

對方的枕手變直拳朝我中線鼻的位置直打過來，我的手隨即從正掌沾着對方直拳的來勢變成膀手，留着對方的直拳，使

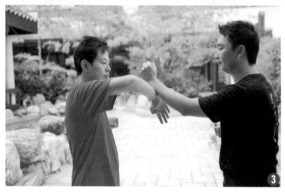

對方的拳停在我的膀手中央位置（圖3）。完成後膀手向下沉變回攤手，對方的直拳亦變回伏手伏在我方攤手上，即回到圖1的狀況，然後重複練習。

◉ 碌手

碌手是黐手的基礎功夫，一切黐手中的變化、力的運用、招式手法和位置的相關練習，都出自這裏，所以這是非常重要的練習。碌手是由詠春最具代表性的三種手形，攤、膀、伏組合而成，在兩位練習者的共識下形成一個互動模式，從而學習詠春拳裏的相關技術。黐手，雖不是詠春整個練習模式的全部，但也擔當很重要的角色，亦佔了詠春練習的大部分過程。

準備架構

雙方互相朝形並以二字鉗羊馬站好。我的右手成攤手時，對方的左手成伏手，伏在我的攤手上；對方的右手成膀手時，我的左手則成伏手，伏在對方的膀手上（圖1）。

轉動過程

轉動的過程大家互相配合，不是鬥快也不是各顧各盲目地轉，是要感覺對方的動作，務使彼此的轉動成為一個整體。基本上大家的伏手都是不動的，只會微動去適應對方攤手變膀手，或膀手變攤手時的高低移動。我的右攤手轉成膀手，對方也同時把自己的右膀手變成攤手。在整個轉動過程只有一隻攤手和一隻膀手同時出現，即我是攤手時對方便用膀手，對方是攤手時我便用膀手。碌手的手部轉動就如鐘擺原理一樣（圖1，2），這個碌手練習需要左右換手再練習一次。

在碌手過程中，有很多需要注意的事項。

第一、伏手由始至終都需要埋肘，即盡量貼近自己中線位置。伏在對方手上時不可用力墜着對方，但也不可離開對方的手，要像一塊濕毛巾般撻着對方。第二、無論是攤手或伏手，手肘與身體始終保持一個拳頭位的距離，不可過多或太貼近身體。第三、雙方的手腕應盡量保持在一條垂直線上。

　　碋手不是互相鬥力，不是要推開大家，相反要放鬆地沾着對方，感覺對方的力向，像個氣球張着你的手一樣，既鬆又沉。

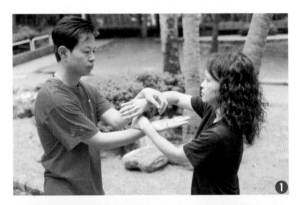

　　通過轉手，碋手也可變成雙內門碋手和雙外門碋手兩種碋法。

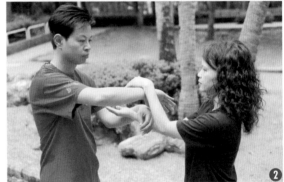

雙外門碌手

如我的雙手成伏手狀，伏在對方的外門上，對方則一手成攤手一手成膀手，作自行滾動（圖3，4）。

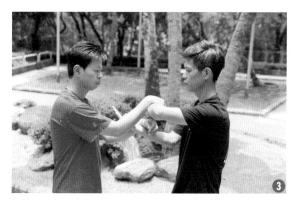

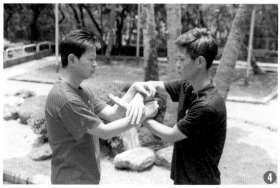

雙內門碌手

如我的雙手都是內門，對方則雙手伏着我時，我可自行雙手作攤膀的轉動，即一隻手是攤手時另一隻手是膀手，需要有種張着對方的感覺（圖 5，6）。

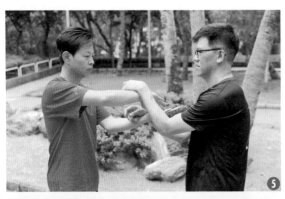

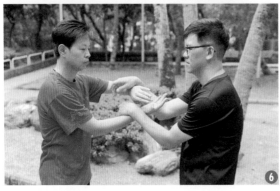

◎ 轉手

轉手，是碌手的基本功之一，使手腕能靈活地轉換到外門或內門去。轉手分「從內門到外門」和「從外門到內門」兩種方法。

(一) 從內門到外門

在碌手過程中，當自己的內門手從膀手轉攤手時，攤手從內轉向對方外門成伏手，而對方亦要同一時間把原來的伏手轉成膀手。在這個轉動過程中有三點要注意：

第一、是轉手的時機，那是攤手處於最低點的位置 (圖 1)。

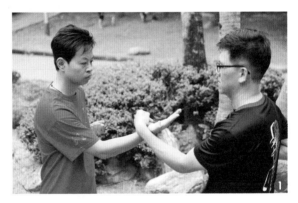

第二、是轉動的過程，轉動時手腕必須沾着對方的手，不能離開，並有種輕輕牽引對方的手的感覺 (圖 2)。

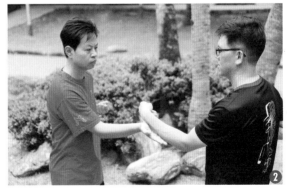

第三、完成後不
要用伏手推向對方，
只是沾着便行（圖3）。

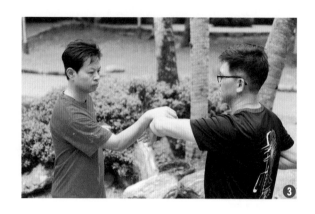

（二）從外門到內門

在碌手過程中，當對方的膀手轉成攤手之前，自己的手順着對方中
線標入成攤手，對方亦隨即把原先要變成的攤手改為變成伏手。

在這個轉動過程有三點要注意：

第一、是轉動的
時機，當對方的膀手
位於最高點，準備變
攤手前的一刻，便應
該轉手（圖1）。

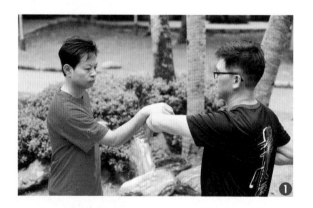

第二、是變動的
過程，伏手變攤手是
甩開對方的手，用最
短的時間向對方中線
標入去（圖2）。

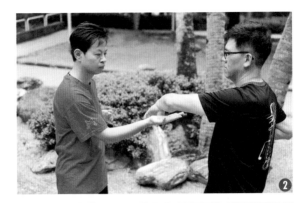

第三、完成攤手
後不要急於再向前標
向對方，要有種張着
對方的感覺（圖3）。

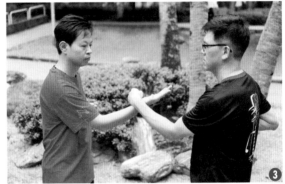

◉ 走手

走手的意思是感應對方的力向去轉手，達到防守和反攻。練習走手前，必先有良好的轉手基礎。

（一）從外門到內門

在自己伏手、對方攤手的情況下，對方的攤手以橫力撬開我的伏手欲取我中線位置（圖1），我的伏手不抗衡對方的撬力，隨即通過圈手捲回對方內門，反取其中線位置（圖2，3），也可同時以內門橫掌攻向對方下顎位置（圖4）。

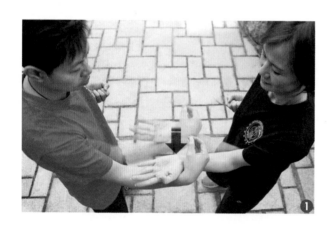

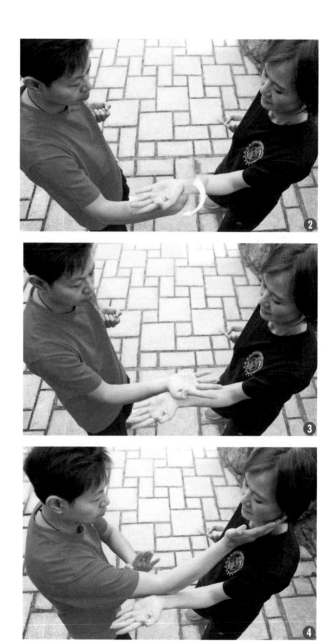

（二）從內門到外門

在自己攤手、對方伏手的情況下，對方的伏手在我攤手外向我中線壓過去（圖1）。我的攤手不抗對方的迫壓力，並通過轉馬圈手轉捲回對方外門，反取對方的45度位置（圖2，3），也可配合攞打攻向對方（圖4）。

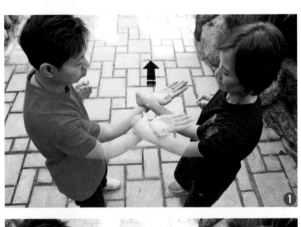

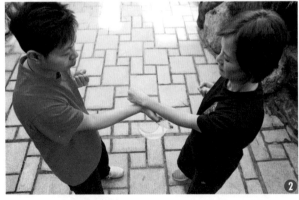

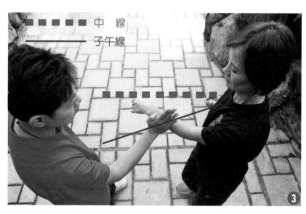

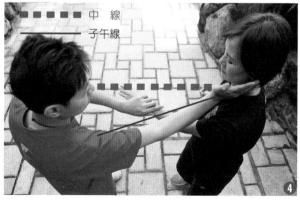

（三）由下向上的走手

在自己攤手、對方伏手的情況下，對方的伏手轉枕手向下壓我的攤手（圖1）。我的攤手不以抬力抗衡對方下壓的力，並通過轉馬圈手從下轉向上，並反取對方的45度位置（圖2，3），也可配合攤打攻向對方（圖4）。

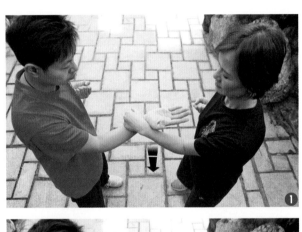

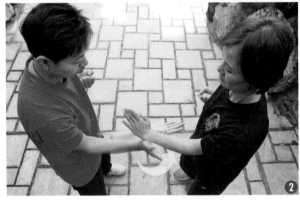

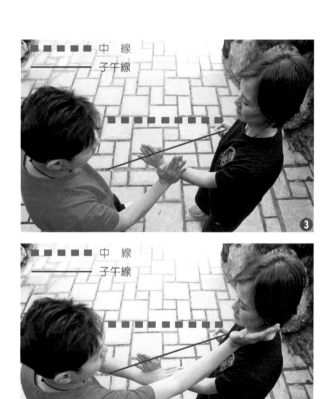

◉ 換手

換手是當與對方手部接觸後，通過左右手的急速變換從而達到更有利的對敵位置。可分為四種不同的組合練習。

（一）外門拍手的換手

對方用左直拳攻我，我轉馬以右拍手擋開對方，同時我的左護手急速從對方橋下穿上成左攤手及右護手，並在對方 45 度的方向朝向他，佔上有利位置（圖 1-3）。

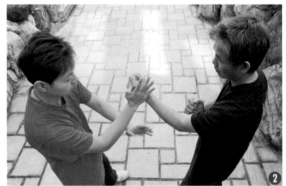

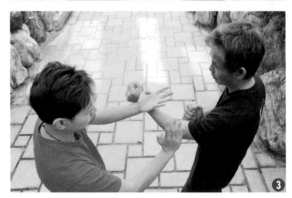

（二）外門拍手的換手

對方上馬用右直拳攻我，我的右手以外門椿手接對方的直拳，同時我的左護手急速從對方橋下穿上成內門攤手，右手成護手，在對方內門45度朝向他（圖1-3）。

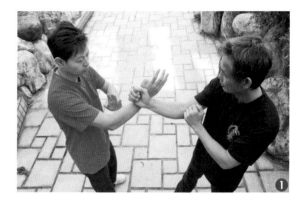

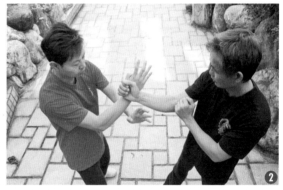

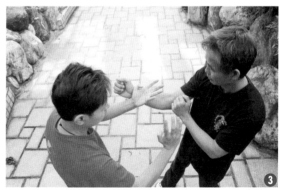

（三）內門樁手的換手

對方用左直拳攻向我，我的右手以內門樁手接他直拳，同時我的左護手急速從對方橋下穿上成左外門攤手及右護手，在對方 45 度朝向他（圖 1-3）。

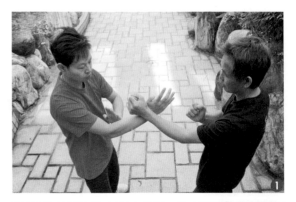

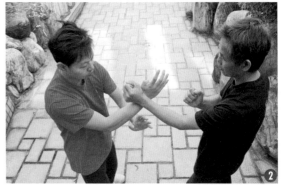

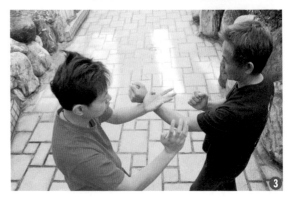

（四）內門樁手的換手

對方用右直拳攻我，我右手以內門拍手擋對方的拳，同時我的左護手從橋下穿上成內門攤手，右手成護手，在對方內門45度朝向他（圖1-3）。

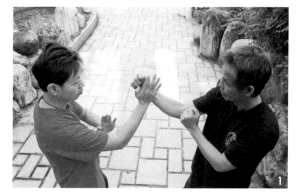

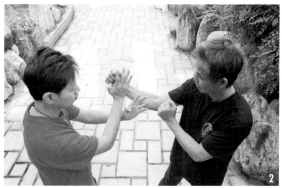

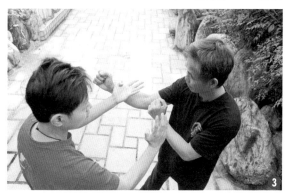

基本手形應用

◎ 攤手

攤手的位置是埋肘，指尖指向對方中線，這樣既能保護自己的中線，也能朝着對方的中線（圖1，右方）。如果攤手向外指而不是指向對方中線，那將露出自己的中線，做成危險（圖2，右方），但過渡埋肘亦會使自己練橋，容易被對方壓制（圖3，右方）。

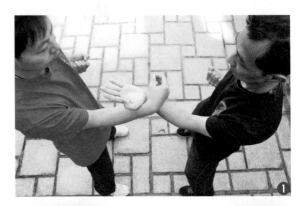

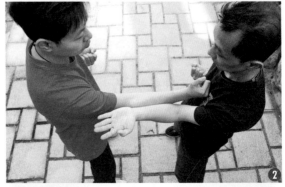

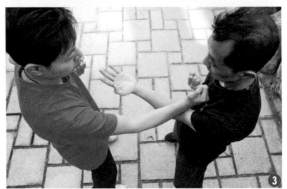

如對方伏手沒有埋肘，中線便會暴露，這時我可直接擊向對方中線。有時候即使對方伏手已埋肘，但仍感到對方有虛位，這時也可嘗試直接攻入，正如「甩手直衝」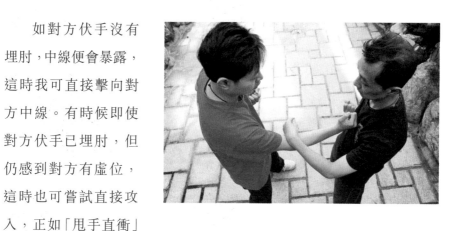的道理。其實，甩手不一定是指對方的手離開你，即使對方的手伏着你，但過於鬆散，也可以甩。

內外攤手的變化

在內門攤手時，如對方的伏手用力向我推壓，這時我可選擇不用力抗衡對方的力，改而用轉馬外門攤手反取對方的位置，反攻對方（圖1-3）。

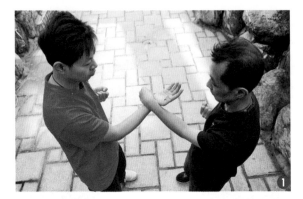

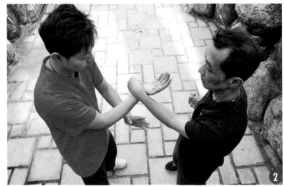

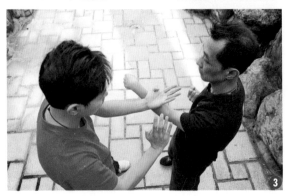

◉ 膀手

被攔手下形成的膀手

轉馬膀手的防衛過程就像一個球體以滾動的方法卸去對方的攻擊，滾動時需帶有張力，既要留着對方的手，但不要撞開對方。在碌手過程中，如對方想攔我的手，使我雙手交叉自困從而以直拳攻我正面時（圖 1），我隨即借對方攔我的力，順勢轉馬，被攔的手則順着轉馬變成膀手，同時下手從內收回成護手（圖 2），轉向對方外門。用轉馬膀手去接對方的拳要在一個轉動過程中形成，就如一個球體在對方的前臂滾動一樣，完成後膀手是沾着對方的手或帶動着對方的手，而不是要彈走對方的手（圖 3）。

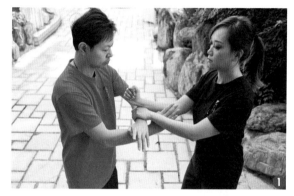

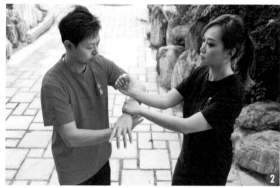

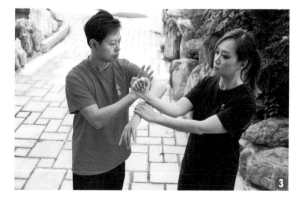

膀手的變化

當我用轉馬膀手卸開對方的直拳後，會因應對方攻擊的變化而作出不同的反攻，這全靠膀手去感覺對方的攻擊。

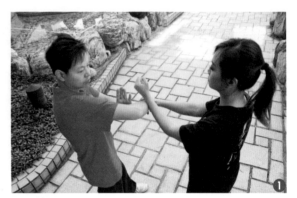

（1）如當我用轉馬膀手去接對方的直拳後，對方仍在我膀手上再發力繼續打上來（圖1），我則微微向外移步，膀手仍沾着對方的手（圖2），護手借她出拳的力擸她的手，並以膀手轉橫掌劏向對方下顎位置（圖3）。

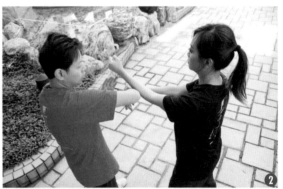

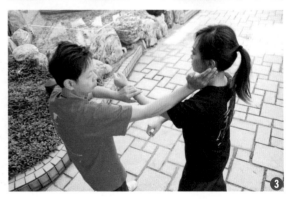

（2）如當我用轉
馬膀手去接對方的直
拳後，對方以右手撳
低我的膀手，同時以
左拳擊向我（圖 1），
我則再微微向外轉，
膀手順着對方下按的
力，從下而上以橫掌
擊向對方（圖 2），同
時以護手攔她的拳成
反撳手攻擊（圖 3）。

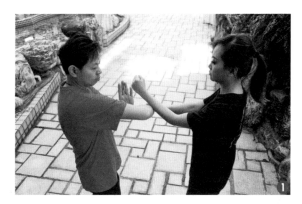

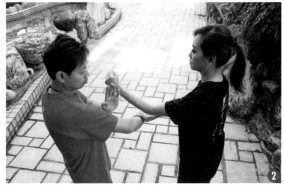

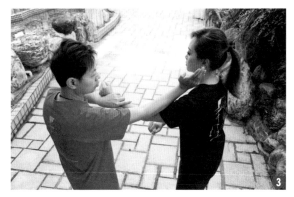

（3）如對方的拳
被我的轉馬膀手留着
後，隨即以出拳的手
拍我膀手（圖1），並
追形（意即朝向我的方
向）以左手擊向我（圖
2），我的膀手隨即以
「撤尾扴頭」的原理，
順勢轉馬成外門攤打
反擊向對方（圖3）。

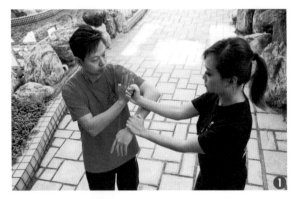

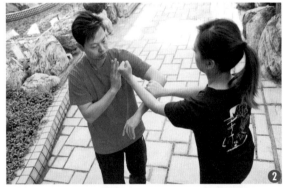

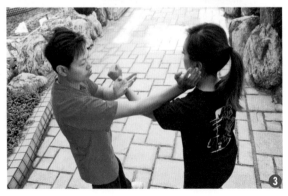

膀手與外捆手

在左膀手的情況下，如對方左手拍低我的膀手，並用右手直拳攻向我（圖1），我的膀手則不要硬抗對方向下拍的力，應順着對方的力向下卸，成低膀手卸走他的力，同時以右護手轉攤手標出，承接對方的拳成捆手，使出攤手與低膀手的時間要一致。就算本身膀手已是轉馬狀態，也可因應當時情況再略轉馬或向外移半步，成外門捆手（圖2）。

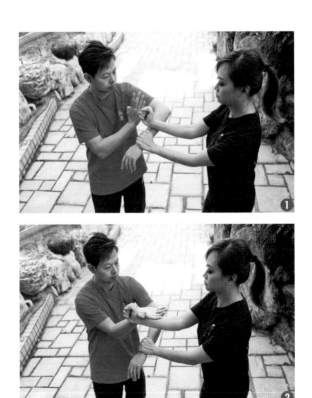

膀手與內捆手

在左膀手的情況下，如對方右拳變拍手拍低我的左膀手，並用左直拳攻向我（圖 1），我的膀手不要強行頂着對方向下拍的力，應順着他的力向下卸，成低膀手卸走他的力，同時以右護手轉攤手標出，承接對方的拳成內捆手（圖 2）。

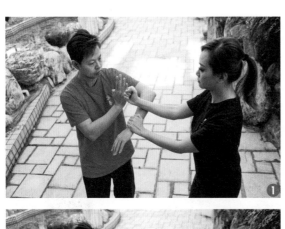

⊙ 伏手

伏手要埋肘，這樣才可保護自己的中線（圖 1），但若對方施蠻力向我攻來，此時我可轉馬並把伏手轉成枕手，以枕手的力去窒停對方的攻擊（圖 2）。

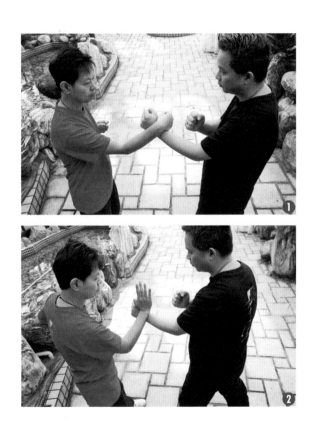

轉馬伏手與外伏手

假若對方上馬以左直拳打向我，我可用轉馬伏手伏着對方，伏手轉馬不用轉太多，否則就失去了伏手的效用。伏手時，手肘的方向要跟膝蓋的方向一致，使對方的力量通過手肘轉到腰腿再到地面，形成一個結構性的支撐力（圖1）。

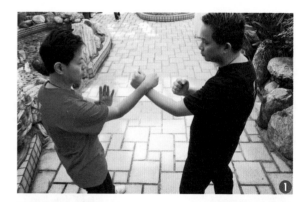

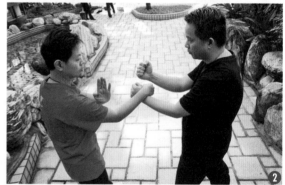

如對方繼續以右直拳攻向我，我可通過轉馬並以外伏手從外伏向對方的右直拳，外伏時手腕不能繃緊，手肘埋肘，過程中前臂會微微向外擺（圖2，3）。

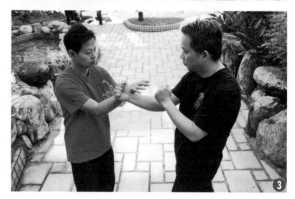

64

在碌手過程中，如對方
用攤手橫推我的伏手取我中
線，我的膀手可順對方橫推
之力去按他的攤手，同時身
體微微轉馬，並以手肘位置
攔着對方的伏手，自己被推
的伏手則在不硬抗對方的橫
力下收回，並以直拳擊向對
方（圖 1-4）。

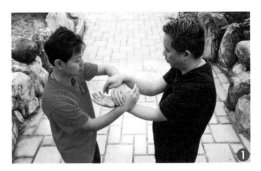

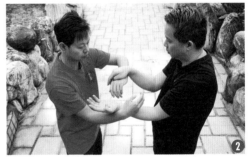

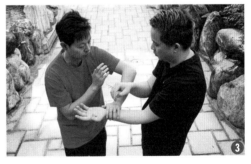

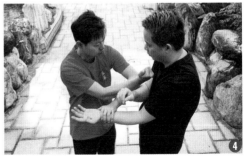

◉ 耕手

拍手下形成的耕手

在互相朝形的情況下，如對方用右手拍低我的左手，並用左直拳攻向我，我隨即合對方的力順勢轉馬成上下耕手擋格對方的攻擊（圖 1-3）。耕手接觸對方的拳有「食着」（即「駕馭」）對方的感覺，而不是撞開對方。

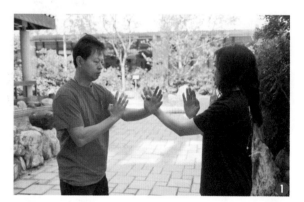

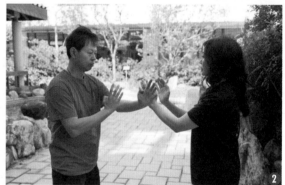

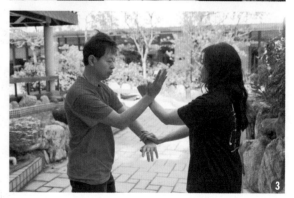

耕手殺頸

我的上耕手在不離開對方的手的情況下，直接以弧線在對方的手上下耕，同時左手從內收回並上馬用殺頸手攻向對方（圖1-3）。

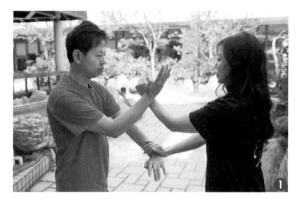

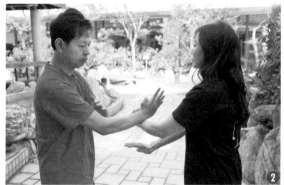

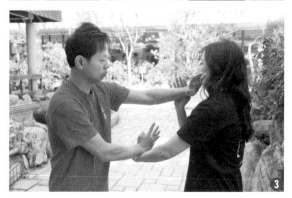

上耕手下耕時，手不能向後回收才下耕，因為回收的一刻對方可趁機攻向我，即甩手直衝的道理（圖 1-3）。

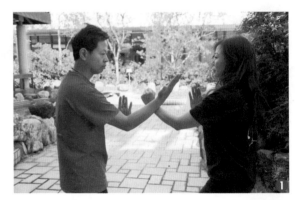

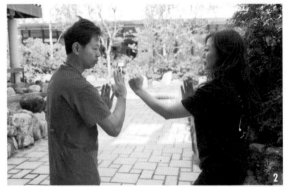

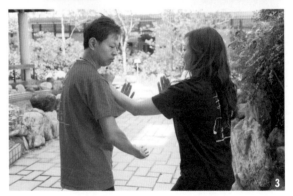

◎ 捆手

被攔手下形成的捆手

轉馬捆手是借助對方攔手的動力以攤手取對方的中線，使對方處於失形狀態。在碌手過程中，對方攔我的左膀手並以直拳擊向我中線（圖1），我的膀手順對方攔我的力轉馬成低膀手，右手同時從內收回（圖2），並借着轉馬的動力以攤手標向對方中線，攤手標入對方的拳時要帶有壓迫力，成轉馬捆手（圖3）。這個過程，完全借助對方攔我的力，還於對方身上。這是一個力量傳遞的過程，既能避開對方的攻擊，同時亦能取對方的中線，是詠春常用的手法。

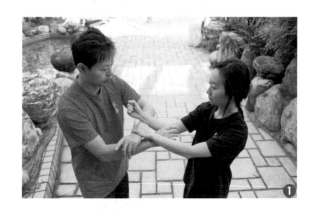

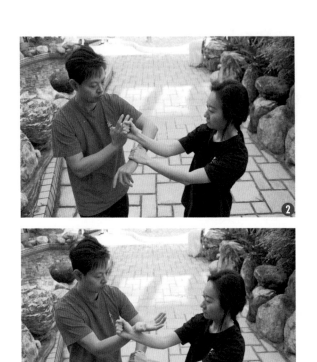

　　轉馬捆手的過程也可因應對方的動作變成擸打或攤打,既可消對方
的攻擊,也可同時反攻,是連消帶打的手法。

（一）捆手變攔打

在我捆手的位置時（圖1），對方攔我攤手並以轉馬攔打攻向我，我借對方的力順勢轉馬，低膀手收回成反攔手反攔對方的拳（圖2），被攔的攤手順着對方的攔力轉馬，並以弧線在最低點時甩開對方的手，再從下而上以直線擊向對方左下顎，位置在對方的左外門斜方向，成反攔打（圖3）。

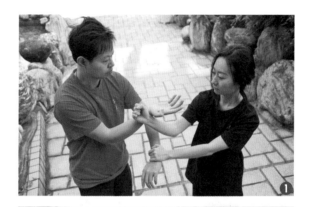

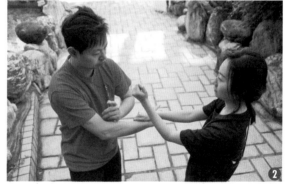

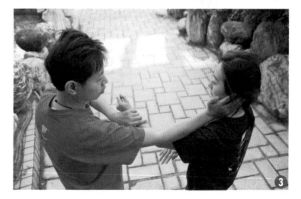

（二）捆手變攤打

在我方捆手時（圖 1），對方拍我的攤手並以直拳擊向我中線（圖 2）。我的攤手承接對方拍下的力順勢轉馬，手走弧線，在最低點時甩開對方的手，再以直拳擊向對方中線，右手則順着轉馬從低膀手收回，並以內門攤手擋開對方的拳，位置在對方的左內門斜方向，成內門攤打（圖 3，4）。

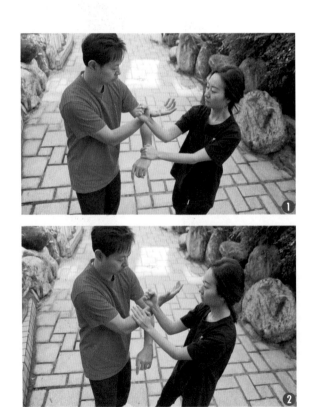

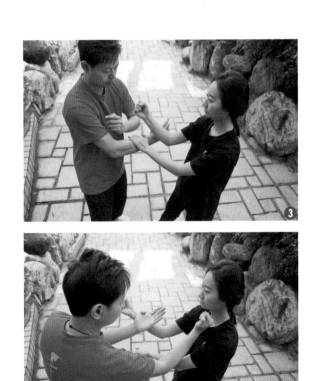

◉ 退步攤膀伏

攤、膀、伏三下是詠春的基本手法，亦是最重要的手法，往後的變化都是靠這幾下演變出來。這三下動作都指向對方的中線，相對而言亦是保護自己的中線，轉馬下的這三下動作，可有效地取對方的有利位置，把對方的來力卸開。

如對方上馬並用左拳攻我正面，我右腳微微退步成退步轉馬，右手同時用伏手伏着對方的拳（圖 1）。對方接着上右腳出右拳，我左腳向後退馬成左退步轉馬，身體同時從右方轉去左方，而原來的伏手在不收回的情形下配合退馬成側身攤手，帶開對方的拳（圖 2），對方再上左腳並出左拳攻我正面，我退右腳成退步轉馬，身體從對方的左方轉回右方，同時原本的攤手順對方的拳成轉馬膀手，卸開對方的攻擊（圖 3）。

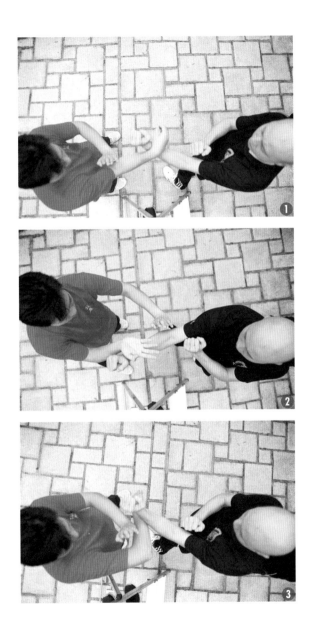

基本對練方法

◉ 膀攔手

膀攔手是入門最基礎的練習模式，詠春拳理中，以中線理論為依歸，兩點之間以直線最快，所以採用直拳為主要攻擊方式，而防守方面則不主張硬碰，以移身卸力的方式去避開對方的來力，所以，基本的直拳和轉馬練習是很重要的。

在這個練習模式中，我先以正身攔對方的膀手，另一隻手作勢出拳並停留在對方的膀手上。對方則用 45 度轉馬膀手停在我的外門處，護手在我的拳背側（圖 1），對方的護手攔我的直拳並同時轉回正身（圖 2）。攔手時，她的膀手變成直拳並作勢攻向我，我的右手順對方攔我之力順勢轉馬成轉馬膀手，並留着對方的拳，護手在對方拳背側（圖 3）。然後作互相交替的重複練習。

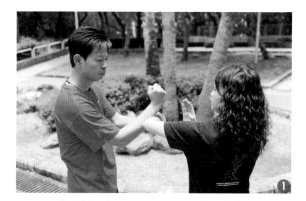

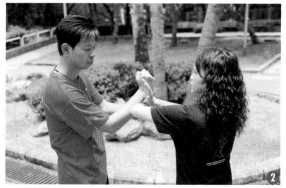

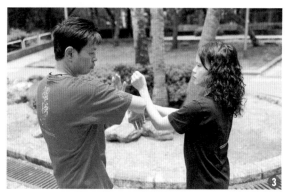

⦿ 拍手擸手

　　擸手、拍手、膀手、捆手，是一組黐手常用的動作，不斷重複練習除了加強膀擸手的反應外，更能練習腰馬發力，使身體每次轉動都變成一個整體。

　　我先以轉馬擸手出拳作勢打向對方，對方用轉馬膀手防守（圖 1）。我順勢用左手拍對方膀手並出拳作勢打向對方，對方膀手卸我力之餘標出攤手，以捆手作防守（圖 2）。我再順勢轉馬擸對方的右手並用左拳作勢攻向對方，

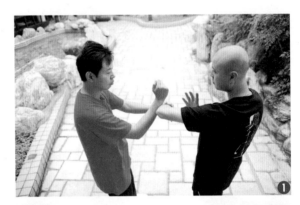

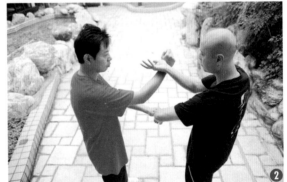

對方則以轉馬膀手作防守（圖3）。我再重複拍手出拳攻向對方，對方同樣以捆手作防守（圖4）。從第一個動作再開始並不斷重複練習。

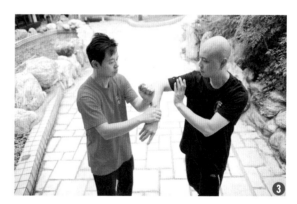

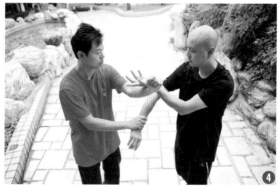

◉ 外內捆手與枕手

基本手法的循環練習是很重要的，因為黐手往後的變化，都是依靠基本的手法演變而成，沒有基礎的手法和反應，沒可能做到因形勢而變的手法，動作亦不能流暢自如。基本的四個循環是：

1. 在碌手的過程中，我先轉馬攔對方的伏手配合殺頸手，對方則用轉馬捆手抵消我的攻擊（圖 1，2）。

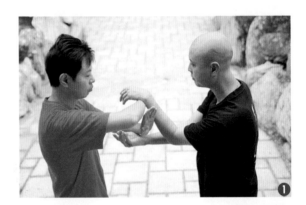

2. 我的殺頸手變成轉馬攔手同時左手出拳，對方轉馬起膀手作出防守（圖 3）。

3. 我的左拳變拍手拍向對方的膀手上，同時出右拳打向對方，對方的膀手向下卸我力的並標出左攤手，以捆手作出防守（圖 4）。

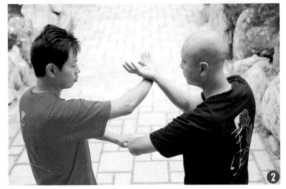

4. 我的左手輕輕拍對方的低膀手同時配合轉馬，把我的右拳漏入對方中線，對方則同步轉馬，以枕手阻截我的中拳（圖 5）。

接着重複圖 1 的攔手動作再開始練習。

這組練習，一方是進攻，一方是防守，需要互相交換練習。這些都是最基本的動作，可幫助練習者建立良好的手形結構，轉馬基礎，不可忽略。

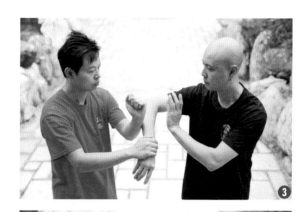

◎ 反拍手

反拍手是以拍打的方式去還擊對方的拍打攻擊，有後發先至的效果。假設大家互相以右前鋒手感應着對方（圖 1），對方先以左手拍向我繼而右手向我中線打出，我此時右手順對方拍打的力順勢成下耕手狀，同時身體向右踏步並轉馬避開對方攻擊，左手隨即從護手變成拍手拍向對方攻擊的來拳（圖 2），右手亦同時作出攻擊，成反拍打（圖 3）。反拍打是連消帶打的攻擊法，即是消對方攻勢同時作出還擊。

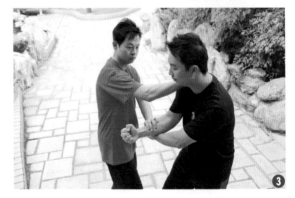

注意在對方拍我前手並進行攻擊時，我不能硬頂對方的力，要借他拍下的力順勢踏步轉馬。實質是借對方的力使我踏步轉馬，右手轉下耕手的力要合對方拍手的力，而踏步轉馬的動作也要配合對方的力同步完成，使對方的力落空。轉了馬不單避開了對方的攻擊，亦形成了一個有利的 45 度位置給自己，在這個位置出現的瞬間，我隨即以上馬拍打的方法擊向對方。

踏步轉馬與轉馬的分別

踏步轉馬與轉馬其實是同一道理，分別只是踏步轉馬是在轉馬的同時先向外移一小步，這一小步可給自己騰出更多空間進行反擊和取得更有利位置。就以反拍手為例，對方拍手上馬向我衝拳過來，要是只立地轉馬，可能會使自己的手過於練橋，亦不夠空間進行反擊，但只要先向外移一小步，這個情況便得以解決並達到更好的效果。如詠春的走三角馬，先向外移，再斜標向對方中線，也是同一道理。

◉ 進退馬練習

進退馬練習是基本的馬步運用，因為感受到對方的力向而作出相應的步法，配合膀手和攦手的應用，比起單獨練習效果更好。

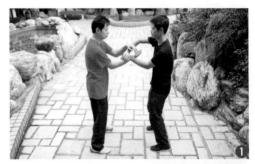

在碌手的過程中，當我的攤手準備轉膀手時，順勢上馬，起膀手的時間與上馬時間要合一，同時膀手帶着張力通過上馬一刻迫向對方，另一手則按着對方的攤手。對方感受到我的迫力時，順勢退步，抵消我的迫力，伏手仍沾我膀手（圖1，2）。我左手轉攦手，右手用內門攦手，配合標馬向後同時把對方攦後，對方感受到我的攦力，順着我的力標馬向前，抵消我的攦力（圖3，4）。

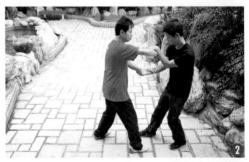

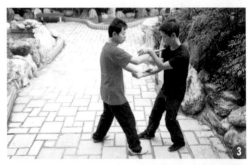

◉ 退步斜殺

如對方不是以直拳打來，而是以拋拳從外向我中線打來的時候，我用斜殺的方法去接對方的拋拳較為有效。斜殺手手背向上，腕關節、肘關節要微曲，拇指內扣，成一個弧形的狀態，這樣的結構比攤手穩固，承受力強，不易被破壞。

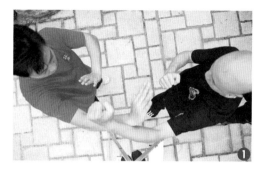

如對方上左腳並用左拋拳擊向我時，我左腳微微向斜後退小半步，同時右手以斜殺形式殺向對方拳的內側（圖1），對方收左拳上右馬，同時以右拋拳擊向我，我隨即右腳向斜後退半步，半用左手斜殺對方的右拋拳

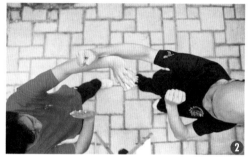

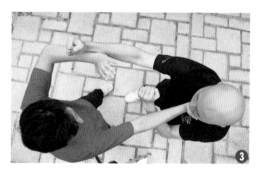

內側（圖2）。斜殺隨了可作防守之用，亦可轉為攻擊，用於直接殺向對方的手內側，或配合橫掌同步作出攻擊（圖3）。

基本攻擊方法

◉ 拍打

拍開對方的橋手並用衝拳擊向對方。拍手的力道要輕重適中，就像是一條濕毛巾般搭在手上，能輕輕改變對方橋手的位置，配合接下來的攻擊。

在雙方朝形下，大家的中線是相對的，也與子午線重疊，代表大家都在最佳的防衛狀態下，既能保護自己的中線，也朝着對方的中線（圖1）。我上斜右步並用左手拍開對方的前鋒手，使他偏離自己原本的中

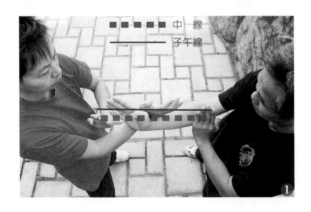

線（圖2），同時我的右手從拍手打開的缺口以橫掌擊向對方（圖3）。完成後我的中線與子午線都是朝着對方，令我處於有利的位置。

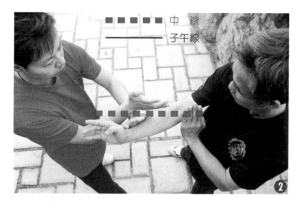

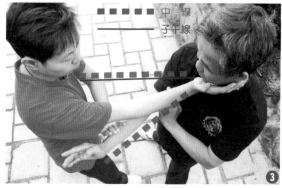

◉ 攔打

用瞬間猛烈的指力和爪力去改變對方橋手的方向，攔手多以 45 度斜下方攔，配合轉馬可使腰馬的轉動力和攔手的力量合二為一，使對方感到強烈的震盪感，然後失去平衡。當攔完對方的手後，必需立刻放鬆，不要牢牢地抓着對方的手不放。

在碌手過程中，我的右手通過 45 度轉馬把對方的左手向他的左斜下方下攔（圖 1），使他雙手重疊，再借着轉馬以橫掌擊向對方，成轉馬攔打（圖 2）。

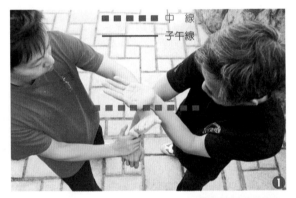

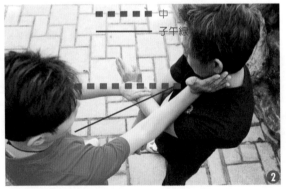

◉ 漏打

不改變對方攻擊的方向，以身法閃避對方的攻擊，以手法漏入對方空門，沒有拍打和攔打，完全是角度和位置的演繹。

在互相朝形的情況下，我的右手並前鋒手從對方前臂漏入對方中線，同時通過上右步，使對方的拳大約留在我的肩膀位置，左手則從外側封着對方的手，右手以橫掌擊向對方，整個動作要一氣呵成（圖1-3）。

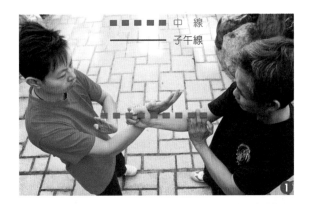

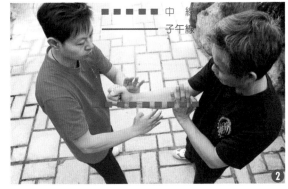

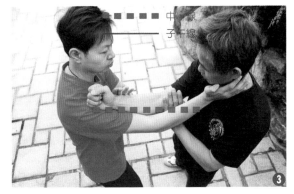

◉ 上馬鞭拳

對方出右拳攻
我，我用右外門樁手
接觸對方來拳的一刹
那間（圖 1），急速微
微收回，並用左手以
「拍手」拍向對方的手
（圖 2），右手繼而以
鞭拳上馬攻向對方臉
側（圖 3）。

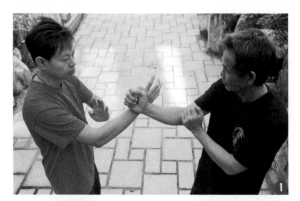

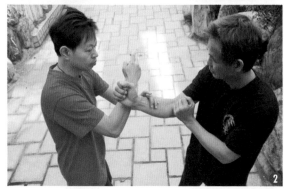

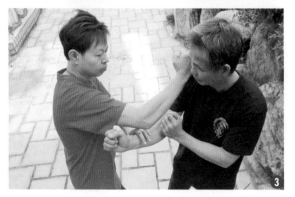

碌手的基本手法

◉ 攤手

在碌手過程中，當自己的伏手轉到對方伏手之下時，可順勢進行攤手，在這位置時，把自己的伏手從外攤向對方的伏手，先由尾指接觸對方前臂開始攤，直至全隻手，食指要放鬆。攤手的同時要配合轉馬，使轉馬的力和攤手的力合二為一，轉馬停止時手亦同時要停止。

如要攤手出拳，攤手停的一刻要與出拳停的一刻同步，形成對拉力，即是要做到攤手、轉馬、出拳三者同步，轉腰能把攤手和出拳的力量發揮出來。攤手的力屬於短勁，是突然的力，攤着的一刻手指要有力，攤手的力不宜過猛也不是硬拉，目標是使對方有一刻的震

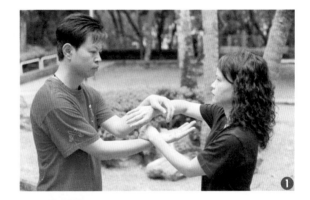

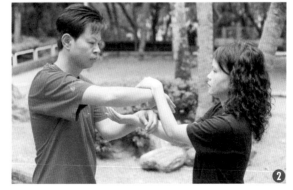

盪感。攔完後手仍在
對方手上看管戒備
着，看管着的力不是
用力抓着也不是完全
放鬆，就像摸着浮在
水面的浮波一樣，感
應着它，不讓它走（圖
1-4）。除了攔手出拳
外，也可做攔手殺頸
（圖5）。

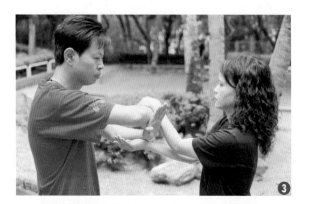

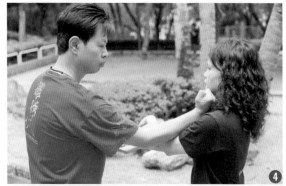

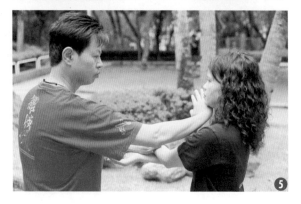

◉ 內門拍打

內門拍打是以一制二的基本攻擊方法之一，是常用的手法。在碌手過程中，當自己處於攤手準備上膀手的位置，對方處於膀手準備轉攤手的位置時（圖1，2），我的右攤手隨即微微向上提，而我的左伏手即在對方膀手變攤手一刻順勢轉枕手微微下按，為自己製造一個內門拍打的

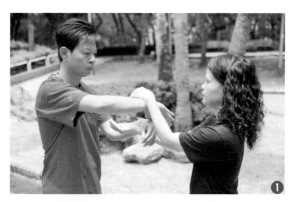

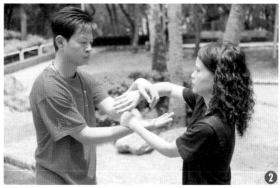

位置（圖 3）。就在這個位置出現的一刻，我的左枕手迅速變成橫拍手
拍向對方伏手內門位置，右手同時向對方中線上馬打出，成內門拍打。
注意橫拍的一刻仍有枕手的力去看管着對方的攤手（圖 4）。

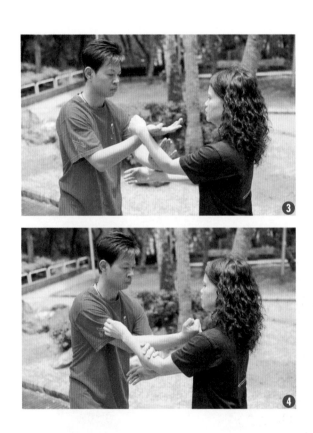

◉ 雙內門攔手殺頸

在雙內門的碌手情況下，即自己雙手都是做攤膀手時，可做攔手殺頸動作（圖1，2）。當自己的手從膀手轉到攤手最低點的一刻，隨即轉馬並把攤手變成攔手攔向對方的另一隻伏手（圖3，4），同時自己另一隻手即從膀手轉做殺頸手擊向對方頸部（圖5）。注意轉馬、攔手、殺頸需同時間完成，轉馬停時手也要停。

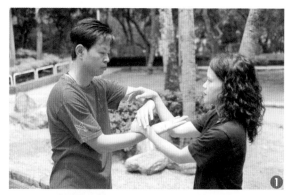

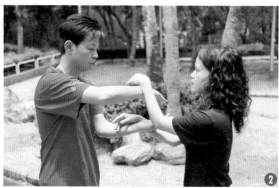

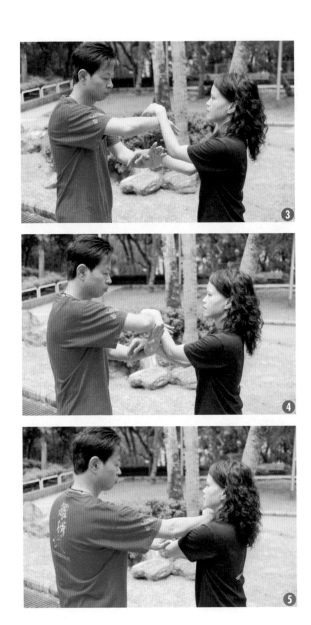

⊙ 內門雙拍手

在碌手的情況下，我的右手趁着從膀手轉攤手的一刻，拍向對方的右伏手，並出左拳假意擊向對方（圖 1，2）。然後隨即把左拳轉橫拍手封向對方的左伏手，形成以一封二狀態，右手同時出拳打向對方中心（圖 3）。

這套雙拍手練習需要一氣呵成，第一下拍手時不能作實擊，因對方的另一隻手同時也可打向你，所以第一下是虛擊，目的是為了下一個動作能封向對方雙手，安全地作出攻擊，避免搏拳的情況。

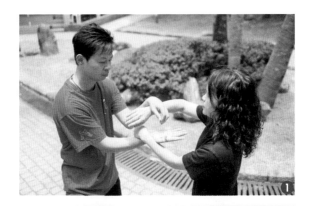

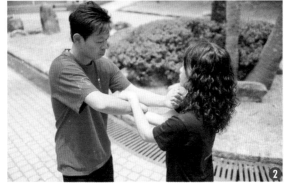

◎ **雙外門攔手殺頸**

雙外門攔手是在雙伏手的碌手狀態下進行的攔手動作（圖1，2）。
在這情況下，當對方膀手轉攤手的同時，我的伏手順勢去到對方攤手的

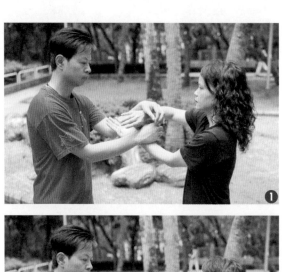

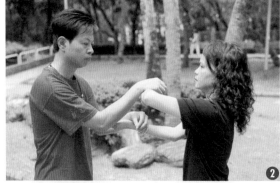

最低點，順着碌手滾動的過程用伏手擸向對方另一隻的膀手（圖 3）。

擸手時順勢轉馬同時作殺頸動作，形成轉馬擸手殺頸（圖 4）。

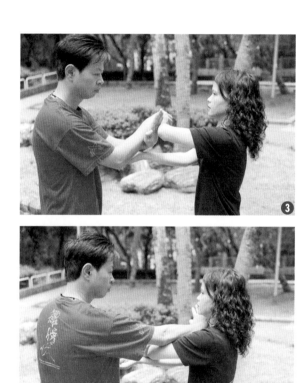

◉ 雙外門撳手

在雙伏手的碌手情況下，可進行撳手的方法。當對方從攤手轉膀手的一刻，我的伏手順着對方轉膀手的動力，在他成膀手最高點的一刻（圖1，2），順着它的力向向下撳，使對方雙手重疊，我的伏手便可以一制二，同時另一隻手變橫掌打向對方頸項（圖3）。注意這個撳手動作有「先帶後撳」的要點，在對方變膀手的同時，我的伏手也同時沾着對方膀手上升的力，再加上一點力，感覺就像帶領着對方變成膀手一樣。帶領的時候要用手掌心，有種輕按的力，去到對方膀手最高點時向下按的力要突然和迅速，手指這刻要發力，按下的同時另一隻手同時打上，形成對拉力，而撳手停的一刻要和橫掌到對方頸的一刻同步。

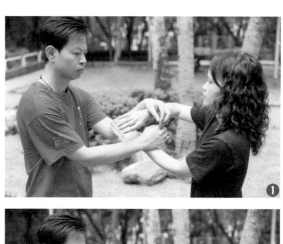

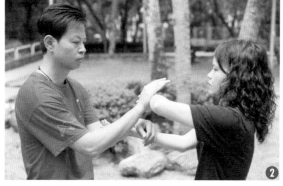

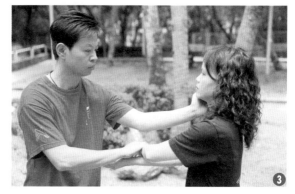

第三部

黐手的應用

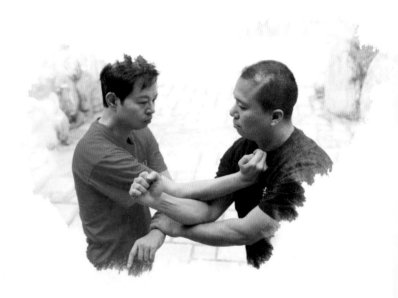

黐手中的手法

◉ 膀手變拍打

轉馬膀手，在黐手過程中經常出現，而接續膀的變化也很多，因為「膀手不留」（膀手是過渡動作），所以膀手後的變化是很重要的。

在碌手過程中，對方用伏手攔我的伏手並以直拳攻向我，我順勢轉馬成轉馬膀手抵消對方攻擊（圖1，2）。與此同時，我的膀手沾着對方的手，同時向對方外側轉馬，在膀手準備轉成攤手的同時，我的護手順勢變成拍手拍向對方的左手，並上馬擊向對方下顎（圖3，4）。

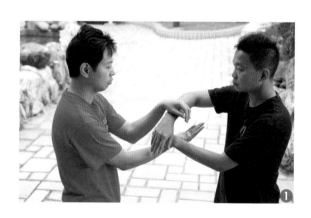

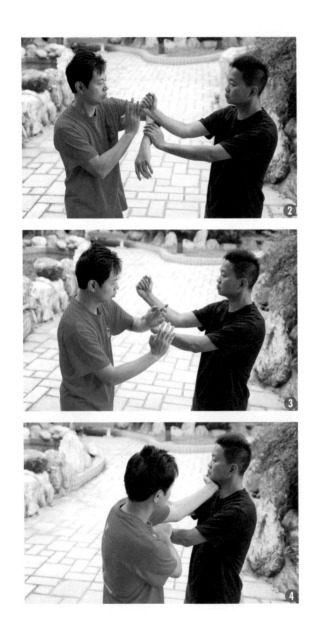

◉ 攤拍手

在碌手的過程中，我先以伏手攔對方的伏手，並同時轉馬成攔手殺頸狀態（圖1-3），對方順勢用轉馬捆手抵消我的攻擊，此時我以打蛇隨棍上的方式順勢轉拍手橫掌打向對方。在這個過程中，我的殺頸手被對方的攤手截住，我的殺頸手隨即沾着對方的手向內轉（圖4），身體同時也跟着外轉，走至對方側身位置並即時拍手上馬打向對方（圖5）。這個轉馬拍手上馬的動作要迅速完成，使拍手猶如過渡動作，把前面的攻擊合二為一。

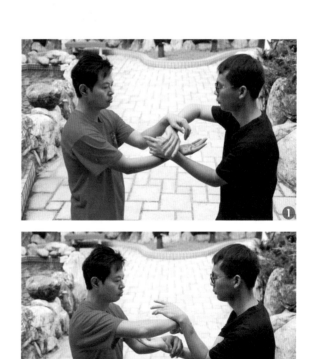

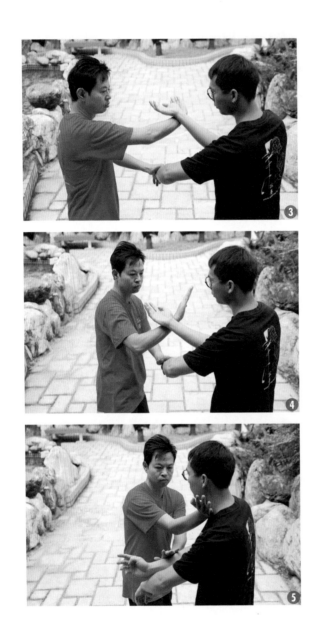

◎ 雙攔手

碟手中的雙攔手是黐手常用的手法，效果如同連續轉馬攔手扯拳一樣。要達到良好效果，需要經常作互相扯拳的練習，增強手與手之間的張力，使對方接我拳的一刻同時被我的迫力「張着」，除了使對方的手失形之外，亦會增加之後攔手的實在性。在碟手過程中，我先配合轉馬

以攔手衝拳打向對方，對方以右手擋我的同時亦被我的拳手「張着」（圖1，2）。我的拳在不離開對方的手的那一刻，立時轉馬攔對方的右手，使對方交叉手，我的左手同時用橫掌打向對方（圖3）。

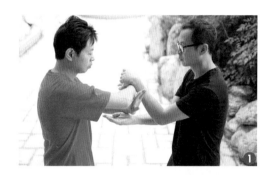

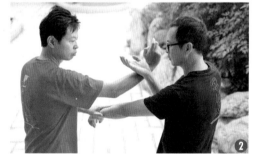

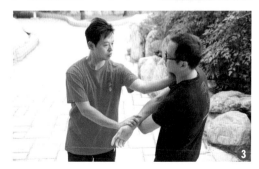

◉ 拍攔手

在碌手過程中，我先以伏手攔對方的伏手並出拳擊向對方中線（圖
1，2），對方感到自己伏手被攔，隨即用轉馬捆手抵消我的直拳（圖
3）。我順着對方用捆手抵消我攻擊之時，左手順勢拍向對方的攤手形
成拍打，這兩個攔手拍手的動作需一氣呵成地完成，有「打蛇隨棍上」

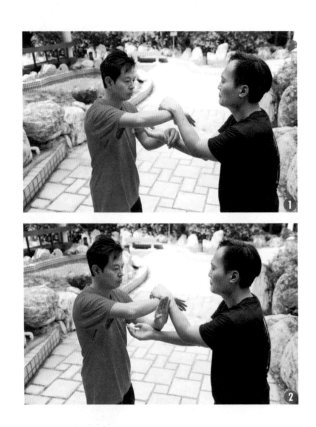

之勢。對方的攤手被我拍下，隨即用左手橫拍阻截我的攻擊（圖4），這時，由於對方的力橫向拍過來，我不阻擋他的橫力之餘，更以轉馬借他的力施以擸手劏頸（圖5，6）。

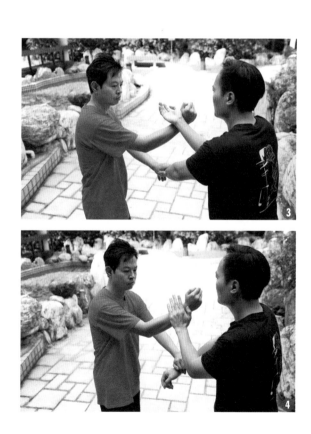

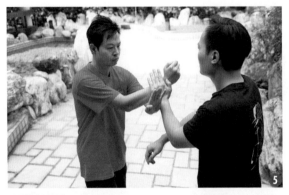

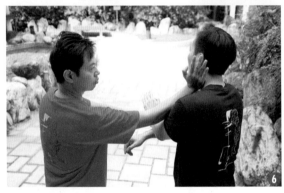

練習要點

這是一套連貫的動作，重點要明白如何借對方的力，不丟不抗，如最初的攤手拍手動作。我攤手出拳時估計對方必定會擋格，由於他的一手已被我攤着，他必定會用另一隻手去擋，所以我這次的攤打動作亦有引他出手之意，然後順他出手之時立即進行拍打，達到快速連擊的效果。拍打之後，對方用橫拍封我的直拳，詠春講求借力，順應對方的力向，所以隨即在他橫向之力上加點力成攤打，配合轉馬使整個動作和力量更完美，形成了借對方力向的轉馬攤打。

⊙ 穿橋拍手

在碌手過程中，我先以伏手擸對方的伏手並進行轉馬擸手殺頸（圖 1，2），對方用捆手抵消我的攻擊，我隨即用左手施以拍手並衝拳打向對方中線（圖 3）。對方轉馬拍手封我直拳，此時我立即借對方橫拍之力，將左手從下穿出橋底成攤手狀，右手轉成拍手並移向對方外門 45 度位置（圖 4，5），在拍打的同時攤手轉橫掌，並上馬打向對方的下巴位置（圖 6）。

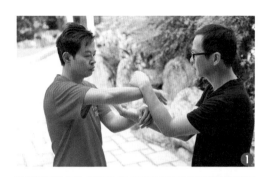

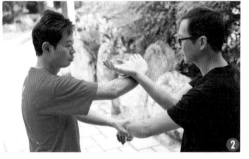

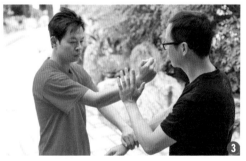

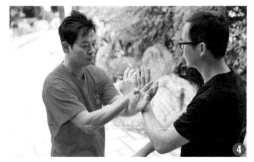

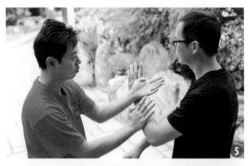

練習要點

主要以「穿手成攤」為練習要點，如圖 4，我的左手穿上成攤手時，右拳要同時向後收並轉向對方外門成拍手狀。如我的右拳不收回而同時左手從下穿上，就會令自己成了交叉手，做成危險。穿手過程要左右手交替並快速完成，身體亦要同步轉馬，取下對方 45 度位置，攤手穿上的同時亦有一種外迫力「食着」或「張着」對方的手，令自己佔有優勢。對方感到自己的 45 度位置被取去後會感到危險，他必會做些動作或移動身體去補救，這一刻便是我的最佳攻擊時機，我立即以拍打擊向對方中線（圖 6）。時機是很重要的，對方準備救手的一刻就是時機，但時機只會在瞬間出現，必須好好把握。

◎ 連環外內門攦手

這組很快的連續攻擊動作，是借助對方防守我首次攻擊時順勢再攻的動作，有強烈的壓迫感。在碟手過程中，我先以轉馬攦手配合殺頸擊向對方，對方由於左手被我攦着，只能用右手擋格我的攻擊（圖1，2）。就在對方伸手欲擋的一刻，我的左手即時從下而上攦向對方左手的內門，成內門攦手（圖3），借助轉腰的力量，把對方的手攦向他另一隻手處，右手同時以殺頸手劈向對方頸部（圖4）。

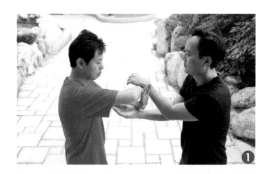

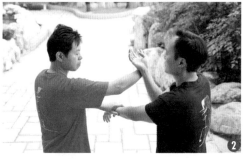

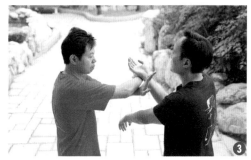

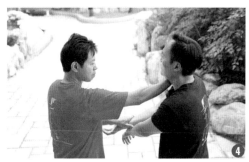

◉ 撳手轉內門攤打

在碌手過程中，我先以轉馬撳手殺頸攻向對方，對方則用轉馬捆手擋格我的攻擊（圖1-3）。在接觸對方的手時，我的左手迅速穿入對方內門成內門攤手，右手則

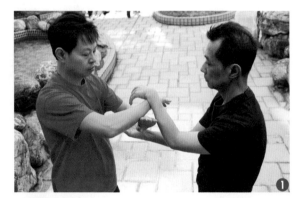

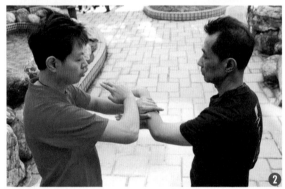

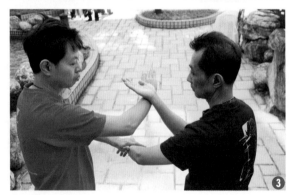

從殺頸手轉成直拳並枕着對方的肘部位置攻向對方（圖 4，5）。配合連環攻擊，我的右手可向橫撳向對方的右手，繼而用左手擊向對方（圖 6）。

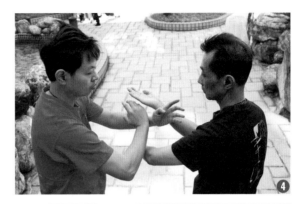

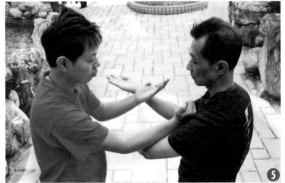

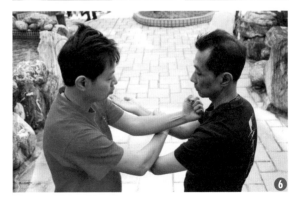

◎ 虛殺

在攻防的過程中，我們很容易會過分集中於防守某一下的攻擊而忽略了其他情況，因而對自己構成危險。例如，在碌手的過程中，我先以攤手配合殺頸動作攻擊對方（圖1），對方以捆手阻擋我的攻擊（圖2），我再用拍手殺頸攻擊對方，成連續的二次攻擊（圖3）。就在對方用左手封我的攻勢的同時，我的殺頸手隨即緊沾着對方的手，右手同時通過轉腰直接擊向對方中線（圖4）。

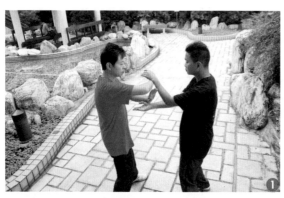

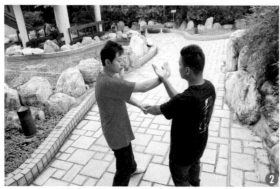

這個動作其實有虛招的出現，我拍手殺頸的動作要有勁力及速度，對方感到有威脅，他的意識完全集中於防守我這下的攻擊，而忽略了我另一隻手的動作，這也是武術上常用的聲東擊西方法。

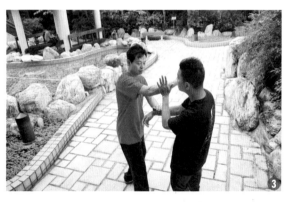

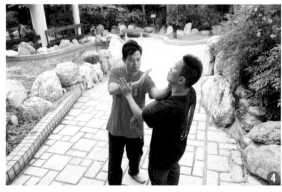

◎ 漏手

　　漏手入內門的攻擊需要有準確的時機，通常會在轉手時用，所以基本的轉手功夫一定要充分掌握。在碌手的過程中，我的右攤手從內門轉向外門，此時對方的伏手正欲轉成膀手之際（圖 1，2），我的右手就在

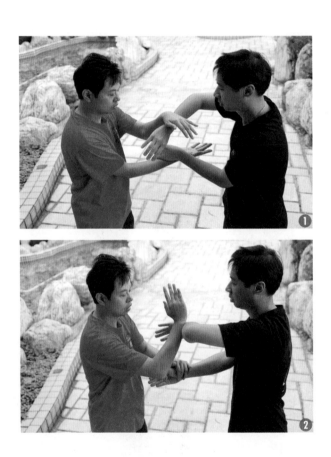

對方起膀手但還未完成之時，急速轉馬從對方的膀手底漏入對方內門，同時我的左手從下而上輕攔對方的膀手（圖3），右手漏入對方中線並擊向他下顎（圖4）。

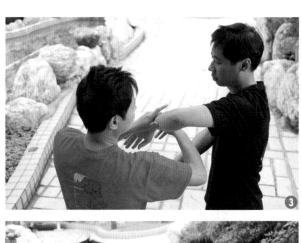

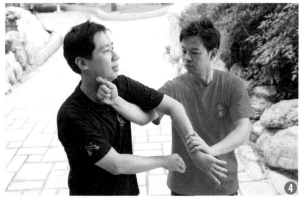

◉ 跪肘

　　跪肘是以肘部去封住對方的手從而作出攻擊。在碌手的過程中，當我的攤手變成膀手（圖1），同時向左面轉馬，我的右手順勢由上而下撳實對方的右攤手（圖2），我的右肘則順着轉馬壓在對方的伏手上（圖3），以一手封住對方兩手，左拳同步向對方中線打出（圖4）。

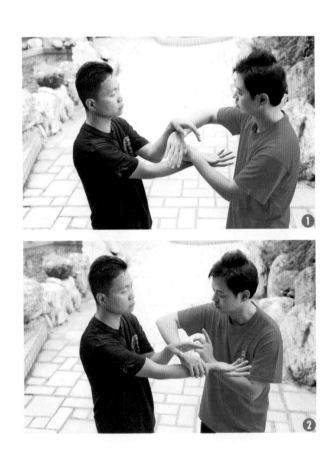

注意攤手、膀手、跪肘的轉變過程需要一氣呵成，手前臂與對方的伏手要時刻沾着，像個氣球張着對方一樣。

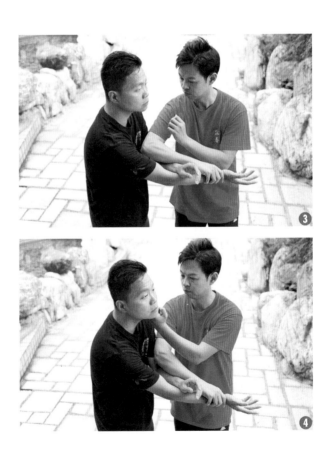

⦿ 外門枕打

在碌手過程中，對方攔我伏手並以直拳向我中線攻來，我隨即轉馬抵消對方的力及避開對方的攻擊（圖 1-3）。在我避開對方的同時，因身體已轉向對方的側面位置，我的護手隨即變拳並經對方的手肘位置打向對方中位，成外門枕打（圖 4）。

注意出拳的同時必須「食着」對方的手肘位置，有種向下的枕力，使我出拳攻向對方的同時亦抵消對方的攻擊，達到連消帶打的效果。而45 度側身的位置不單有利我攻向對方，更重要的是對方處於「失形」狀態，難於發力。

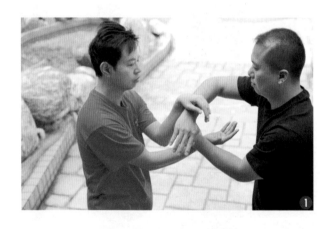

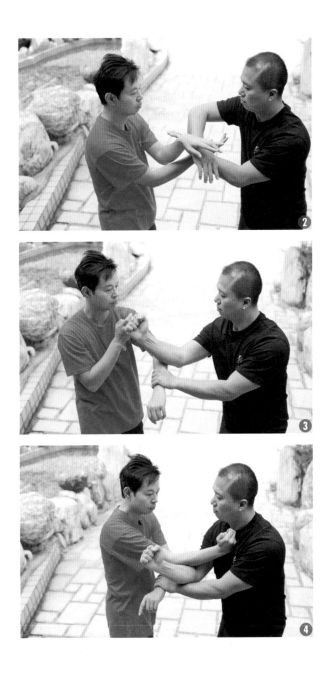

◉ 外伏手

外伏手即由手的外側伏向對方，伏不同扣，手腕不可過渡外翻，也不可用拙力，配合轉馬運用，用作帶開對方的手。

在碌手過程中，對方擸我伏手並用直拳擊向我，我借他擸我的力，轉馬並用右外伏手外撥對方的拳，同時手肘埋中，手腕大約對着對方中線

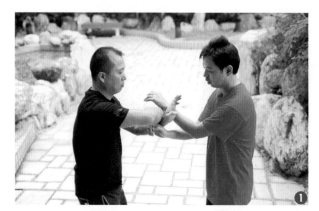

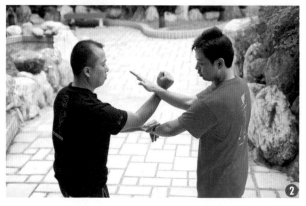

（圖 1，2）。對方順勢再擸我的外伏手，我的外伏手不抗對方的擸力，順對方的力轉馬，左手借轉馬時從內向外埋肘撥出成左外伏手（圖 3），對方再次擸我的左伏手，這次我轉馬的同時，下手不收回，仍緊沾着對方的來拳，借着轉馬的動力外撥對方的拳，把對方的拳帶向外側（圖4，5）。

外伏手的連環用法有纏着對方的手、牽動對方之力的意思，不能硬碰對方的力，在感應對方的力時，需順應他的力向，配合轉馬帶動他的力，而不是撞向他的力。如圖4，對方用左手攔我的手，對方的力是往他的左邊走，我再把對方的來拳順勢撥向對方左邊，使對方處於左重右輕的不平衡狀態，並露出中線，造就我接着的攻擊。

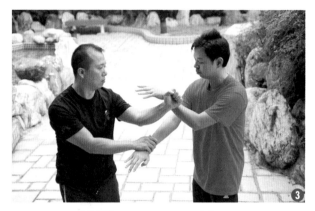

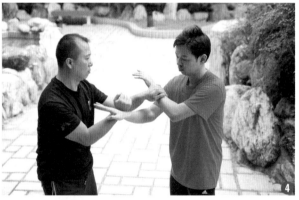

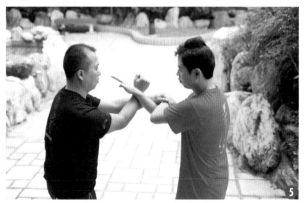

◉ 索手

在碌手的過程中，我先以攞手殺頸再配合拍手攻擊對方，對方則以轉馬捆手抵消我的攻擊，形成我的右手在對方的攤手外門（圖1，2）。我的右手隨即快速把對方的左手索向右手上，形成一伏二的狀態，我的左手亦同時轉橫掌擊向他（圖3）。

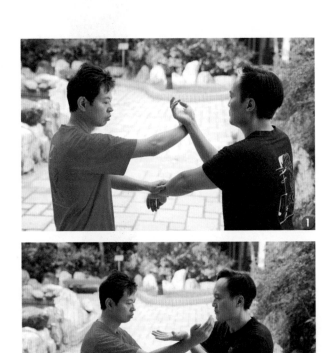

注意索手是用速度加上手指的瞬間握力形成，就如體操運動員練習雙槓時雙手突然握着槓柱一樣。而索手、轉腰、橫掌這組動作也是同步進行、同步完成的。

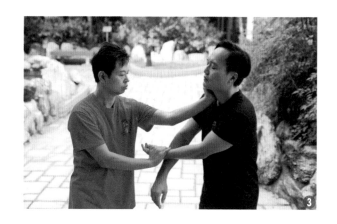

◉ 雙㨄手

㨄手是指突然從上而下發勁，需要有手指的抓力和突發性的加速。在碌手過程中，當我的攤手從內門轉外門成伏手之際，在對方轉成膀手最高點之時，突然發力把對方的左手向着他的右手方向㨄下去，使他雙手重疊，同時用我的左手擊向對方（圖1-3）。

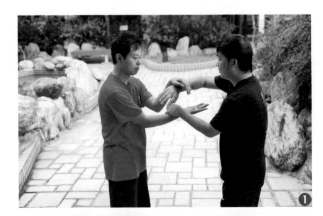

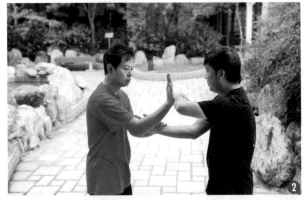

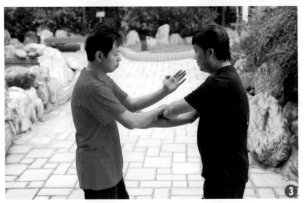

對方在我攃手攻擊時順勢轉馬成捆手，抵消我的攻擊（圖4），我隨即把我的左手由攻擊轉成攃手把對方的攤手攃下（圖5），右手由原先的攃手變成橫掌由內門向對方中線擊出（圖6）。

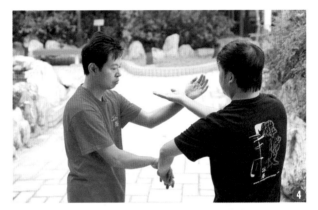

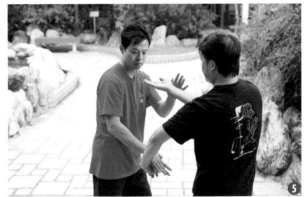

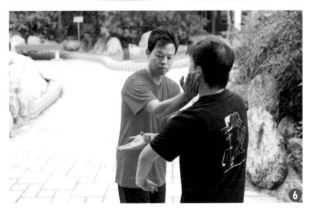

◉ 下按手

在適當時機使用按手可控制對方的攤手位置，使對方失形，露出虛位。例如，在碌手的過程中，我先以伏手擸對方的伏手並進行轉馬殺頸攻擊（圖 1，2），對方則以轉馬捆手抵消我的殺頸攻擊，我再順勢以拍打攻擊對方中線，對方也以轉馬捆手抵消我的攻擊，成內門捆手（圖3）。這時，我的右手在對方的攤手外，我隨即沾着對方的攤手順時針向內下壓，並以手掌把對方的攤手按下去，而左手則仍然封着對方的右手，使對方露出中門，形成一個可攻擊的缺口（圖 4）。由於對方的攤

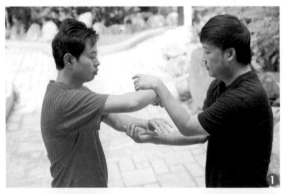

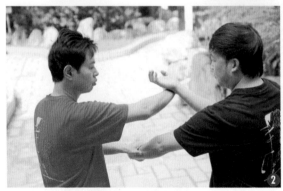

手被我按下，失去了結構和防護作用，我的手感到對方虛位，隨即向上變橫掌並同時上馬攻向對方下巴位置（圖 5）。若想繼續做連擊的動作，可接着做轉馬枕打，左手順着轉馬枕着對方的手從外門作出攻擊，右手隨即收回成護手，看管對方的手。枕打有消打同時之效，能控制對方之餘亦能同時擊打對方（圖 6）。枕打後可再用拍打攻擊，左手收回拍向對方的右手，同時右手上馬打向對方中線（圖 7）。

　　詠春講求簡單直接，手法沒有固定的變法，全是因時制宜，圖解只是參考，要點是明白當中道理，並非固定招式，所以練習先要明白拳理，絕非一成不變。

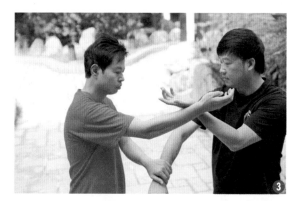

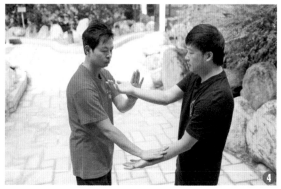

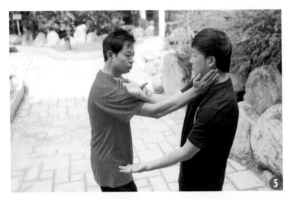

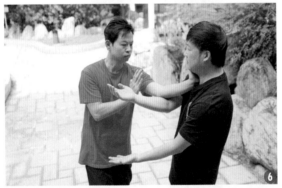

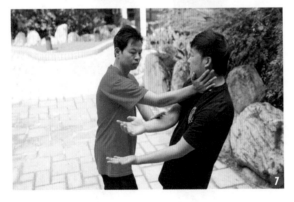

◉ 橋底手

　　橋底手多於被對手攞
手時使用，是連消帶打的
反擊技術。由於使用時在
自己的另一隻手之下，而
手即橋手，所以稱之為橋
底手。

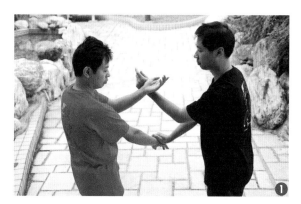

　　如對方以攞手衝拳打
向我，我以轉馬捆手抵消
對方的攻擊（圖 1），當
對方的右手再次攞我的手
並出右拳時，我的左手隨
即上馬用膀手抵消他的衝
拳（圖 2），下手同時向
上撥向對方中線並以背拳
擊他（圖 3）。注意起膀
手時必需同時上馬，上馬
後的膀手跟轉了馬的膀手
一樣，都會在對方的 45
度位置，但上馬膀手就多
了一種壓迫感，令對方
練橋。

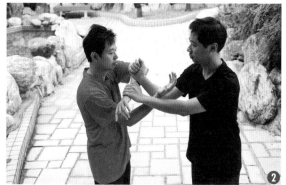

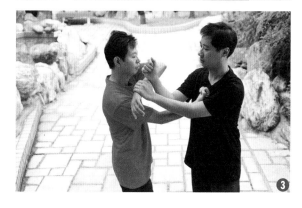

◉ 反封手

很多時候，攝手時都會過分用力抓實對方，認為可更容易控制對方，但其實用了死力，不單降低了手部的靈活性，亦大大減低了知覺反應，更容易被對方借力或帶動你的力作攻擊，做成危險。如在碌手的過程中，對方施以攝手衝拳擊向我，我隨即以轉馬捆手抵消他的攻擊（圖1，2）。由於對方抓實我的手，所以我輕輕收回被攝的手，同時將攤手輕輕迫出，並用我被攝實的手向上攝回對方出拳的手，使對方的手被鎖着，並同時擊向對方（圖3-5）。

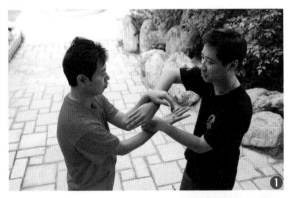

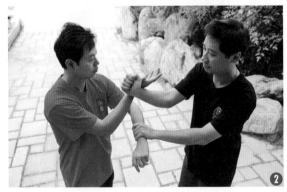

重點是作反擸時，攤手要同時微微迫出，同一時間將下手收回，以一個圓形的曲線運行，使對方雙手如同在一個圓周上滾動，才能輕易帶動對方的手。

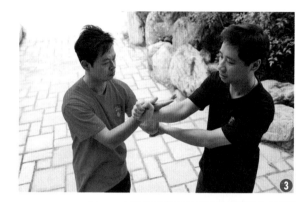

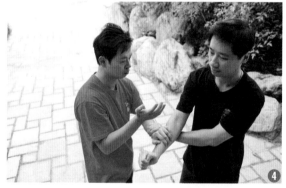

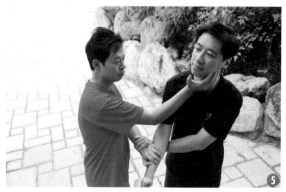

◉ 反內門拍打

在碟手的過程中，對方以伏手橫拍我的伏手，並同時用右拳攻向我，形成內門拍打（圖 1-3）。我的伏手不抗對方的橫拍力，取而代之的是向對方內門位置轉馬，並用我的右手反拍對方的來拳（圖 4），與此同時我將原來的伏手收回改成左直拳反擊對方，成反內門拍打（圖 5）。

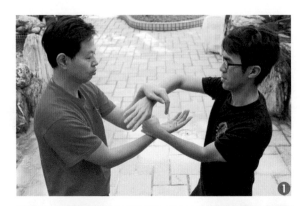

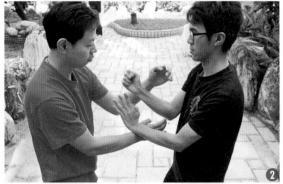

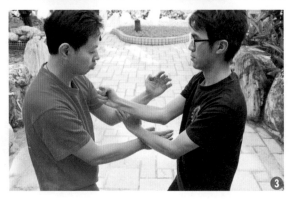

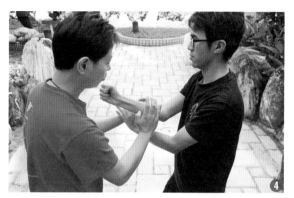

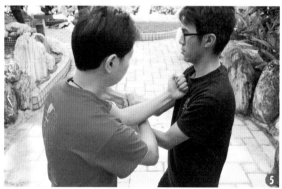

在對應的情況下，如對方用內門拍手拍我伏手，我亦可借對方的拍打之力順勢轉馬到對方內門，在不接觸對方雙手情況下用轉馬劏掌擊向對方（圖1-4）。

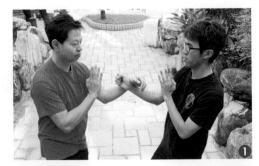

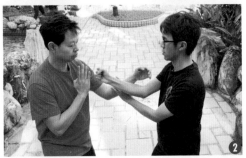

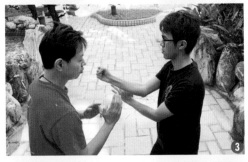

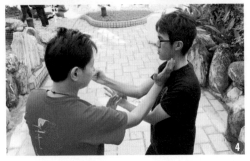

◉ 反攔拍手

用攔手的方法去反攻對方的攔手攻擊。在碌手的過程中，對方用伏手攔我的伏手並用衝拳朝我中線打來，我的伏手隨即順着對方的力向轉成低膀手，並轉馬卸開對方（圖1，2）。右手同時向內收回，並借着轉馬走到對方右拳的外側，如同做轉馬捆手一樣（圖3）。在動作不停的情況下，右手攔向對方的拳同時左手剷向對方右下顎，成反轉馬攔打（圖4），左手在擊中對方後隨即拍向對方肘部並上馬成拍打，擊向他正下顎位置，作連環攻擊（圖5）。

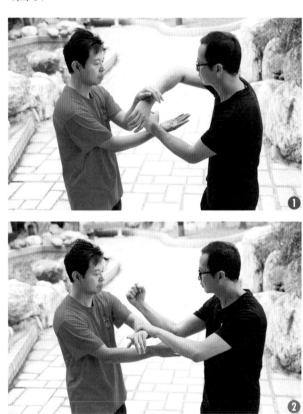

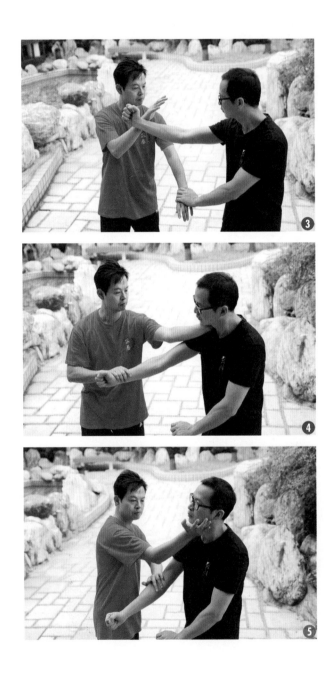

⊙ 內外標手

標手，分為攻擊用的標手和防守用的標手，此章講的是防守用的標手方法。防守用的標手，標時要放鬆，不能用死力，配合轉馬或退馬同時使用，是角度和距離的調整。

對方攔手下的防衛性標手

在碌手過程中，對方攔我左手並用右拳向我中線擊出（圖 1，2），我的左手讓他攔的同時，不抗他的力，順勢轉馬避開他的攻擊，右手隨即從中線向對方中線標出，標向他的右拳（圖 3），注意標手要同時配合轉馬。對方的首次攻擊被我阻擋後，隨即把右拳變成攔手，再配合轉馬以左拳攻擊我，我的右標手被他攔的同時，不抗他的力，順勢轉馬，左手同時收回從中線標出，標向他的左拳，成外門標手（圖 4）。

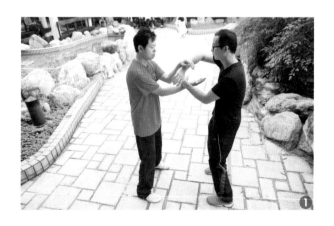

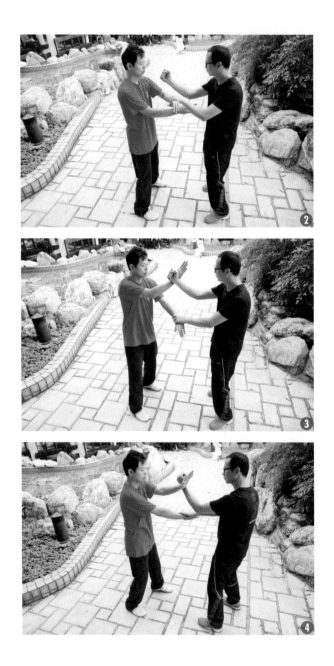

對方拍手下的防衛性標手

承上圖，對方的左拳被我的右標手阻擋後，隨即換以右手拍手，左拳向我中線打出（圖 5），我左手不頂不抗他的拍打，讓他拍的同時右手隨即向對方標出，配合半步退馬去阻擋對方的拳，成內標手（圖 6）。

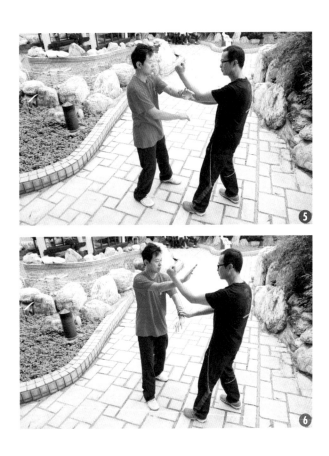

防守用的標手最重要是放鬆標出，而不是硬碰對方的手，意在標手的外側，有留着對方之意。當接觸到對方的攻擊手時，不要即時收回，要沾着對方，成可攻可守的狀態。標手很着重馬步的距離和角度的配合，退步標手的作用，就是尋找機會，隨時作出反擊，而「標指」套路中的三下連環標手就是屬於防守性的標手。

定式練習

定式練習是把一個個特定的攻防動作重複練習。這能強化動作的速度、流暢度和發勁的力量和速度。任何一組攻防動作,都得練上無數遍,才可派上用場。定式練習的動作一般比較簡單直接,越是簡單的動作才越奏效。練習定式時,雖然每次的動作都是重複的,但並不表示應用時必須完全一樣,當一組組動作熟練後,身體自然熟能生巧,能因應當刻的情況自我調整。固定的定式和變化萬千的黐手互相交錯練習,對提高功夫有莫大的助益。

定式練習的好處

(一)提升速度和整體性

重複練習能使動作更加流暢,增強動作的速度和整體性,應用時更得心應手。每組定式都是由若干個動作組合而成,定式的練習可把這些動作串連起來,成為一組一氣呵成的攻擊組合,使對方難以招架。

(二)了解勁路增強爆發性

在重複練習的過程中,能感受每組動作勁力的產生和流向,務求使每組關節能同時發勁,增強整勁和爆發力。

（三）馬步的靈活性

重複的馬步練習使應用時能更靈敏和穩健，可更快去到對方特定的位置，而馬步的靈活和沉穩程度又直接影響腰勁的力量大小，因為腰勁源於蹬地的力量，所以穩健的馬步對整個動作的速度和勁度很重要。

定式練習對散手的應用性有很大的作用，也是增強功力的途徑，故必需多加練習。即使在沒有對手的情況下，也可加上意念作單人練習，做到練時無人如有人，對提升發勁的整體性有很大的效益。

◉ 躡馬

躡馬，使對方前進時猶如被石塊絆着一樣，瞬間身體像被鎖定般失去靈活性，攝馬就是以這個原理攻擊對方。

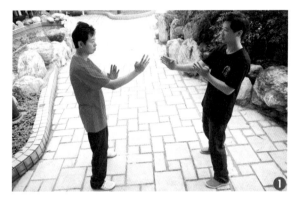

如對方上右腳欲以右拳攻向我，我配合圈步從外躡向對方前腿掌側，使對方活動瞬間受阻（圖1，2）。同時我以拍攔手擊向對方的手，另一隻手以橫掌擊向對方（圖3）。拍攔手即在拍向對方前臂的同時，亦帶有攔的成分。由於對方的腳被我緊躡着，固我拍攔對方的手時，對方的身體便會失平衡前傾，配合我的攻擊形成相撞，增加了攻擊的傷害性。

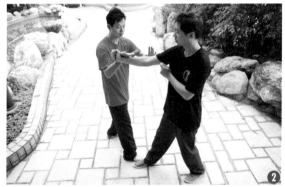

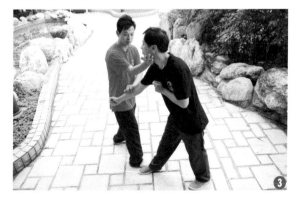

◉ 膀手、攤打、斜殺、耕打

面對高度和角度不同的攻擊，適當運用不同的方法去接拳和進攻，才會達到更佳的效果。

膀手，接較近身的直拳，在近距離的情況下，對方向我中線打來，我起膀手之餘同是轉馬到對方外門，護手在對方的拳背外。

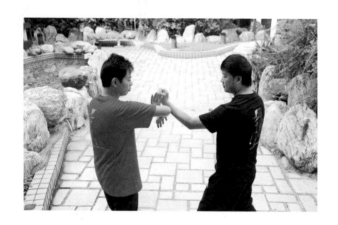

攤打，接直拳常用的手法，大約是接中距離的拳較佳，若太近距離用攤手或會出現練橋的情況，不過當然也可配合馬步的調整同時應用。攤打分外門和內門，一般而言，外門攤打較安全，因同時可避開對方另一隻手，但若果對方比自己較高或對方的手較長時，外門攤打未必能派上用場。而內門攤打則沒有因對方的手較長而阻擋了我的攻擊這個問題，因為那是從手內側對方的中線打出，但此舉相對危險，因要兼顧對方另一隻手的攻擊。

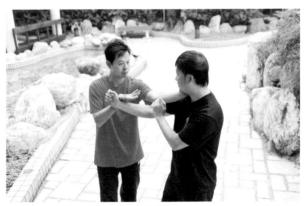

外門攤打

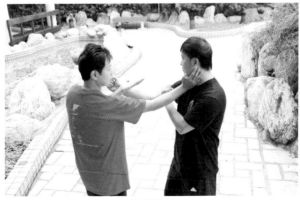

內門攤打

斜殺，如對方是從外到內的弧線攻擊，如拋拳，用攤手未必能阻擋對方的攻擊。此情況下，手背向天，如殺頸手般斜殺向對方的手內側，身體同時轉馬或斜後退半步，並用另一隻手同步打向對方。注意如用左手斜殺則重心要在右腿，因對方的來力全靠後腿作支撐，使身體處於穩健的狀態。

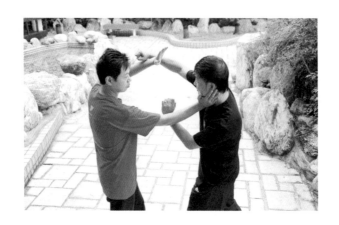

耕打，接對方下路的拳時，如對方向我的小腹打來，我轉馬同時以下耕手帶開對方的拳，另一隻手同步作出攻擊，注意耕手向下殺時需要轉馬同步配合。轉馬時帶動耕手下殺和出拳攻擊，動作一氣呵成。

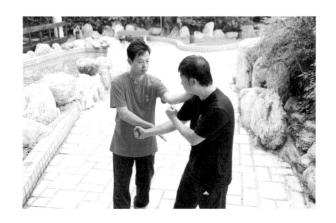

◎ 膀、攔、拍

膀手與攔手，攔打與拍打是詠春常見的組合，既簡單，亦可連環運用，有「打蛇隨棍上」之效。

如對方直拳打向我，我用轉馬膀手抵消對方攻擊（圖1，2），並在轉馬時施以攔手殺頸攻向對方（圖3），在擊向對方之後再翻手成拍手橫掌，攻向對方下顎位置（圖4），整個過程一氣呵成，連綿不斷。

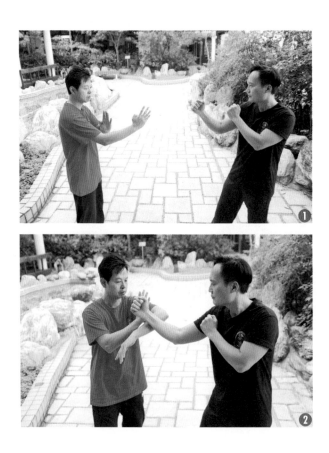

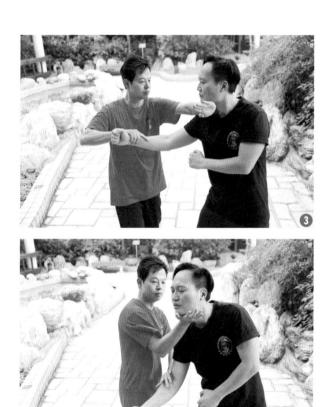

◉ 連環攊手

連環攊手是順着對方防守的動作，連續攊打作出攻擊，亦有引對方的手出迎之意，就像是給對方設下陷阱一樣。

我先用左拍打出拳擊向對方中線，對方以左手橫拍我的直拳作防守（圖 1，2）。在對方橫拍的一刻，我的左手順勢穿過對方的左手同時轉

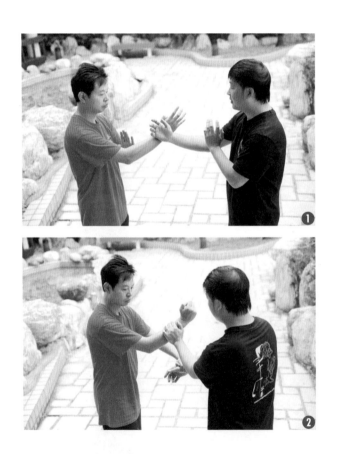

馬攔對方的左手，右手以殺頸手擊向對方頸部，對方急忙用右手擋格我的殺頸手（圖3），就在對方擋我的一剎那我立即轉馬攔他的右手，使其雙手交叉並用右手以橫掌擊向對方（圖4）。

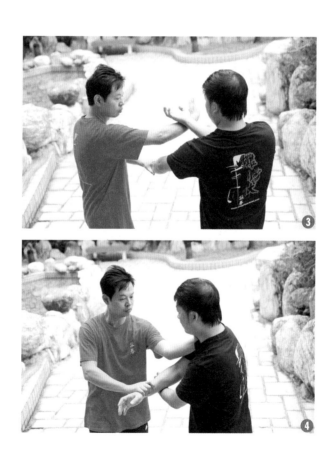

◎ 攔打橫批

　　對方上馬以右拳打向我，我轉馬並用攔手橫掌擊向他左下顎（圖1，2），對方受擊後我隨即收回左手並拍向他的肘部位置，同時上馬以右肘批向對方（圖3，4）。

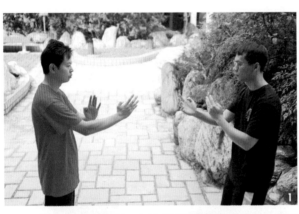

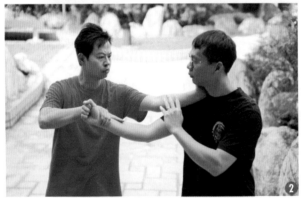

注意使用批肘時必須同時上馬，因為肘擊是短距離攻擊，所以要上馬縮短雙方距離，才能有效擊中對方。而整個攻擊過程都是在對方的 45 度位置進行。

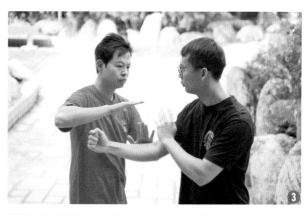

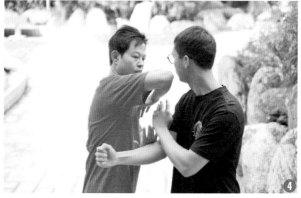

◉ 撤肘反殺

詠春很多手法都是乘對方防守時作出反擊，使對方措手不及。例如我以拍手殺頸攻向對方的頸部（圖1，2），對方轉馬拍手封我的手肘，欲阻截我的攻擊（圖3）。此時我的肘關節被阻截後，再以肘部發力，借對方封我的力繼續用殺頸手橫劈對方頸部（圖4）。此手法即是詠春拳中「撤尾扰頭」的用法，借對方的力，還於對方。

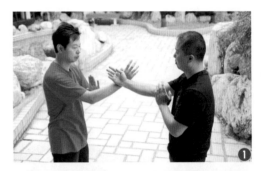

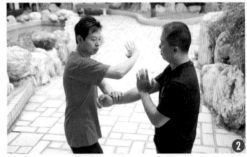

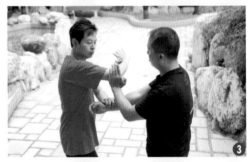

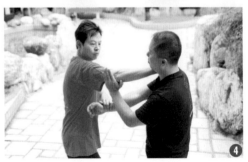

◉ **漏手攻擊**

漏手是通過取對方的位置或線位作出攻擊，並不像拍打或攡打般帶有破壞對方結構的需要，是很巧妙的攻擊方法。

如對方左手拍手，右手出拳擊向我（圖 1，2），我轉馬避開對方攻

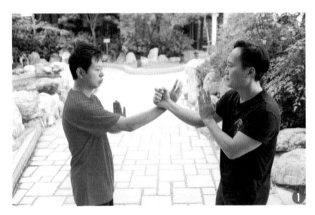

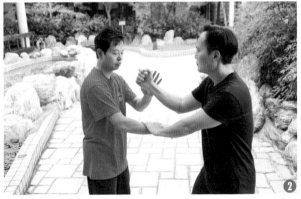

擊之時，左手同時封着對方的拳，右手順着對方拍手的力逆時針轉個小圈，偷上來反擊對方中線（圖3，4）。注意封手有別於拍手，雖然外形一樣，但拍手沒有拍下去的意識，只是封着對方的手，就如一堵牆一樣。

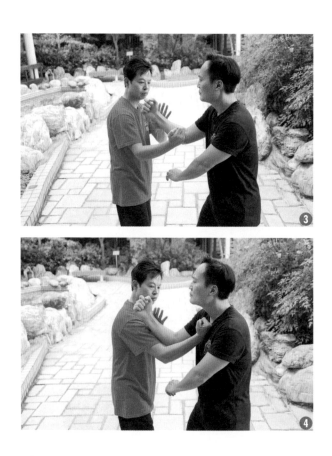

◉ 拍打背拳

對方左拳攻向我，我以轉馬膀手抵消對方的直拳（圖1），隨即我的護手變做攔手，膀手轉殺頸手，形成攔手殺頸擊向對方。對方感受到我攔他並用轉馬捆手抵消我的攻擊（圖2），在對方擋我的同時我的下手立即拍他的攤手（圖3），右手轉背拳，同時右腳上馬從對方的45度位置擊向他（圖4）。

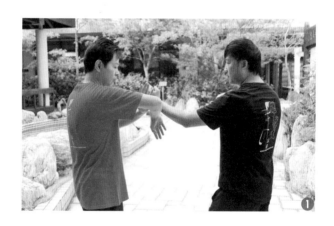

◉ 外門拍手背拳

拍手背拳是當拍開對方的直拳後，即時用同一隻手以背拳擊向對方，動作需一氣呵成。如對方以左拳打向我，我轉馬用右手拍開對方攻擊的同時（圖1），我的左手從下穿上在對方的手外側（圖2），身體微微轉馬，並通過轉馬用左手攔對方的左手，右手以背拳同時打向對方面部，形成一個「分力」的狀態（圖3）。

這個動作最重要把攔手、背拳，這兩個相反方向的力，通個轉馬把力量同時發揮出來。

◉ 外門攤打

攤打是詠春常用的手法之一，因為簡單直接，所以亦成為詠春代表手法，而攤打分外內門。如對方上馬以右直拳擊向我，我先以轉馬拍手避開對方攻擊（圖 1，2），隨即右手轉攤手，左手轉橫掌同步反擊對方（圖 3）。

注意攤手不是要推開或撞開對方的拳，相反是靠轉馬攤手留住對方的拳，並有小小沾勁帶開對方的攻擊，就如一個球體一邊滾開對方的拳，另一邊同時擊向他。

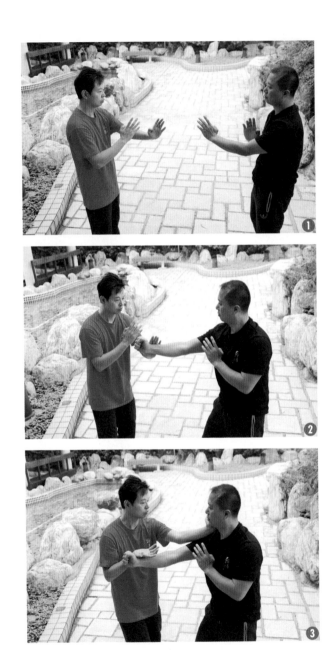

◉ 連環枕打

枕打是指枕着對方的橋面向對方攻擊，是連消帶打的攻法。枕的力，就像瀝青鋪築機在地面上滾動一樣，向前推進的同時亦帶有向下的壓力，應用在對方手上就成為詠春常用的「枕打」。

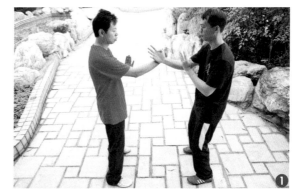

如對方拍打向我攻擊，我轉馬避開對方攻擊的同時，在對方的 45 度位置，枕着對方的手肘向對方中線擊出（圖 1-3）。

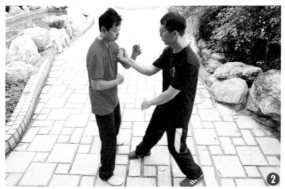

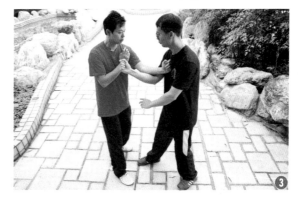

出拳的同時要有種壓力迫着對方的手肘,令對方的手被我控制和處於練橋狀態。我打出第一拳後隨即換手,並上馬擊出第二拳,同樣是迫着對方的手肘位置向對方中線打出。第二拳除了有向下的迫力外,也要有向外的張力,形成連環攻擊(圖 4)。如當時我進馬攻擊,前腳剛停在對方前虛腳旁,便可順勢向對方施以橫掃,把對方摔倒(圖 5)。因對方專注在我攻他上路的拳上,所以這時掃腳很有效,能聲東擊西。

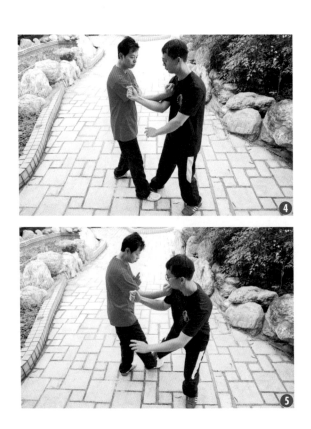

◉ 中線與內外門直拳

詠春的拳以直線為主，本着兩點之間直線最快的原則下，攻向對方中線，亦保護自己的中線。

假設我左手以拍手，右手同時衝拳打向對方中線，對方即以轉馬左耕手擋我的直拳（圖1，2）。但由於對方左手不斷橫向，向我右拳加力，使其中線位置暴露，我隨即順勢借他橫推之力以右手向下封其左手，左手即以直拳從他的外門穿向他的中線攻擊他（圖3，4）。

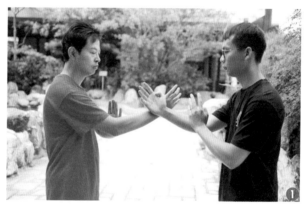

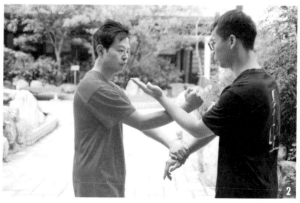

對方感到威脅後，隨即以左攤手向外撥開我的左拳攻擊（圖5）。在同一道理下，我不跟對方角力，因對方橫撥之際亦是他中線暴露之時，我右手同樣借他外撥之力封其下手，右手變直拳從他內門穿向中線擊向他（圖6）。

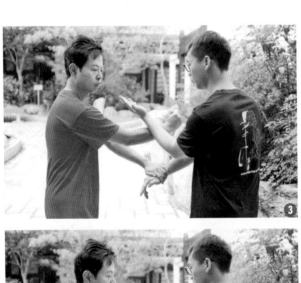

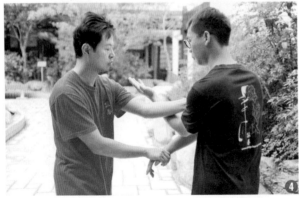

練習這種拳法需要帶張力，使出拳的同時亦能張開對方的手，有連消帶打之效用，所以，要達到更佳效果，平時要多練互相扯拳的訓練來增強出拳的張力。

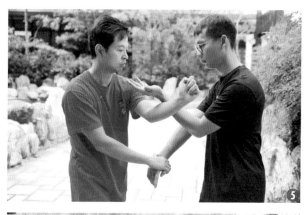

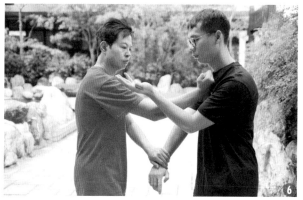

◉ 下耕手與攤打

下耕手與攤打，即從下到上的應用，由下耕手到攤手或從攤手到下耕手都是一組很直接有效的攻防技術，多配合轉馬同時應用。

如對方向我中門位置攻來（圖 1），我先以轉馬耕手抵消對方攻擊（圖 2），但對方在我使用下耕手時迅速把右手變成背拳向上擊向我（圖 3），此時我的下耕手亦迅速回上成攤手，同時略移馬步，調整位置成踏步攤打反擊對方（圖 4）。

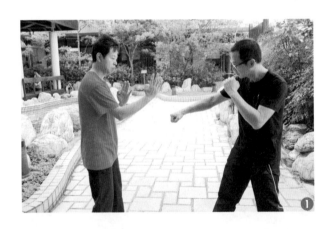

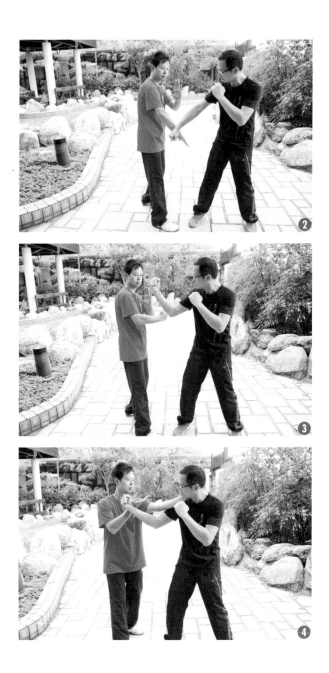

◉ 內門拳

　　內門拳有取中線之意，配合詠春拳的中線拳理的用法，是很有效的攻擊，詠春拳講究朝形追形，內門拳正正就是由兩者之間的中線直接打出，簡單直接。內門拳是從對方手的裏面打出，拳由中線打出，加上肩膊，看上去就如一個三角形（圖4），有破中的效用。一般來說，雙方同時向對方中線打出，內門拳會勝外門，因內門拳有破開對方和取對方中線的作用。

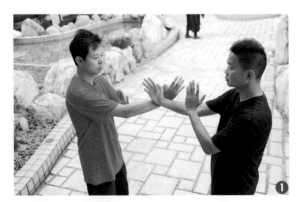

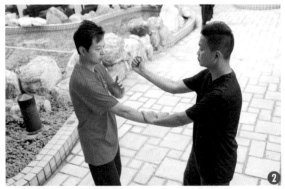

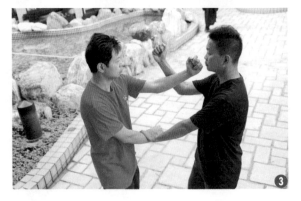

例如對方左手向我作出拍打並用右拳向我中線打過來（圖1，2），我隨即以左拳在對方中線同步打出，由於內門拳有破中的功效，所以我的拳在迫開對方的手時，亦能同時擊向對方（圖3）。

內門拳原則上是比外門拳優勝，但要有多方面的配合，如本身直拳的迫力夠不夠、馬步的配合和身體統一的協調性等等。

◉ 正掌與橫掌

正掌與橫掌，有不同的功效，正掌帶張力、迫力，有突破中線的效果；而橫掌帶扣力，有搶中入攝之效。如在黐手過程中，當我感到對方伏手鬆懈，便可由攤手轉變成正掌，直接打向對方。因在正掌時，手臂外側會有種迫力把對方的手張開，所以打正掌時，手的外側仍然沾着對方，有以攻為守之作用，用正掌時一定要正身面向對方，否則便達不到破中的效用（圖 1）。而當我用攤手殺頸轉拍手攻向對方時，此時可用橫掌，就在殺頸手轉橫掌的一刻，橫掌的手背輕微反扣對方的攤手並搶其中線（圖 2，3），直接用掌根托上對方下顎位置（圖 4）。

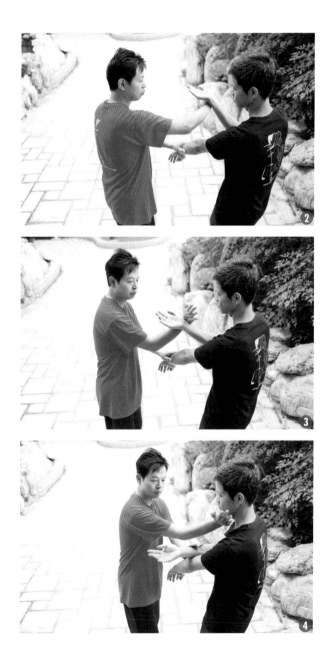

◎ 45度斜下方雙攤手

45度雙攤手可使對方受到突然的震盪感而失去平衡，攤手的力是短而快的。例如我已在攤手殺頸狀態下，對方用捆手擋我時（圖1），我先轉馬同時以右手攤其手腕，左手緊隨攤其手肘位置，急速把對方的手從45度斜下方攤下（圖2，3）。兩手攤的時間幾乎接近同時但又分先後，攤手後不要緊抓着對方的手不放，在對方失平衡的一刻，我的左手轉出並變成拍手，右手同時上步用橫掌擊向對方（圖4）。

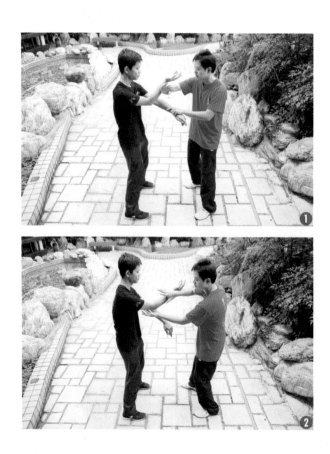

◉ 窒手、雙標手、雙揿手

我以雙伏手伏沾着對方的雙攤手欲控制他時，對方突向我雙手兩邊發力意想撬開我的雙手（圖1），我借他的橫力撬向我的雙伏手之際，突然變雙窒手並以掌根發力把對方的雙攤手往45度斜下方向窒下（圖2），並隨即以雙標手標向對方眼部（圖3）。對方連忙升起雙攤手阻擋我的攻擊（圖4），就在對方雙攤手上升時（雙方的手互相沾着之際），我再以雙揿手直接按對方手前臂，把對方雙手按下（圖5）。

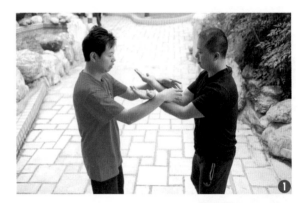

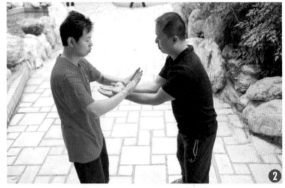

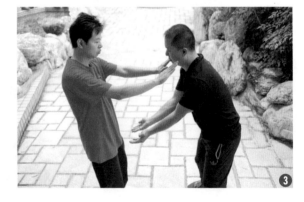

上面的練法是一個假設性的練習模式，實際情況未必會完全一樣，但就是要通過這個練習去感應這種窒勁的發勁時機和揪手的施力點等。這些都要通過不斷練習才能掌握。練習黐手時，窒手與揪手的用法都會經常出現，配合不同的手法和馬步應用，或雙手同時用，或單手用。如對方攤手偏低時我借勢揪對方攤手，使他失形時可再向上攻向他中線。

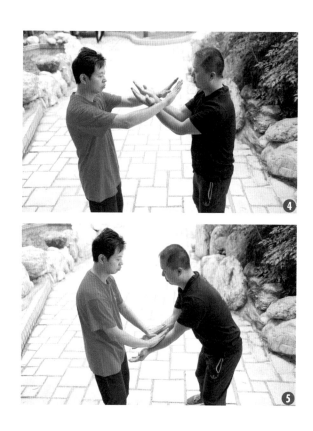

◉ 下挖手

下挖手可控制對方肘部關節，使對方被鎖定，屬於制服對方的技術。在碌手過程中，我先以內門攤手殺頸攻向對方頸部外側，對方用拍手橫拍我的攻擊（圖 1，2）（詳情可看「連環外內門攤手」，頁 113）。就在對方橫拍的一刻，我順勢用右手以弧線的軌跡落下，並對準對方肘關節位置下壓（圖 3）。同時我用左手把對方的右手向外翻並貼近我身借力，我的右手只需繼續以弧線向對方的肘關節下挖，就能使對方關節逆旋，被我下挖的力量制服（圖 4）。

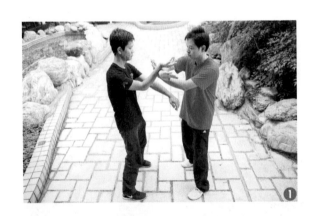

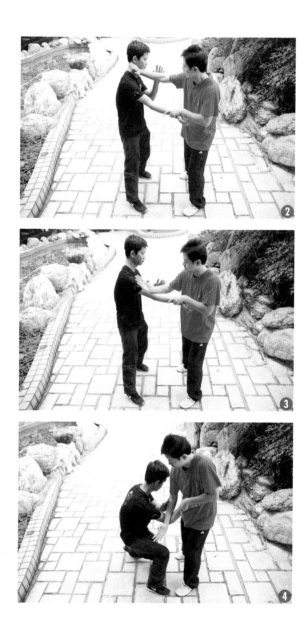

被對方按肩膊下的挖手用法

同樣的技術也可用於其他情況，例如對方以右手按着我的右肩（圖 1），我左手按實對方的右手並把他的手固定在我的肩膊上，我向左方微微轉腰並同時向後退馬，右手配合退馬之力在對方的肘關節上挖下去，使對方受控（圖 2，3）。

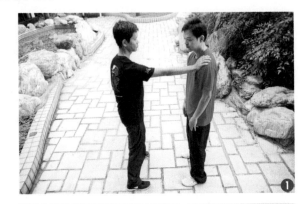

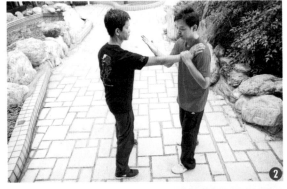

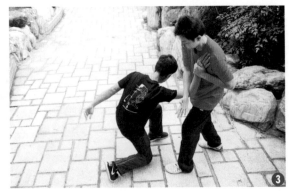

內門拍殺變下挖手

如對方以右直拳打向我（圖1），我用右內門拍手擋住對方的同時，左手即時以內門攞手配合右殺頸手擊向對方（圖2，3），再以退馬下挖手使對方受控（圖4）。

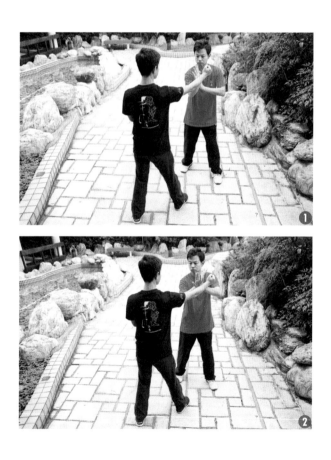

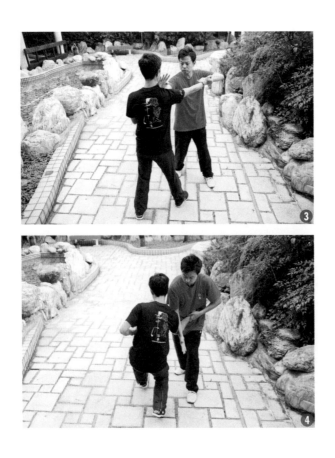

◉ 壓臂

對方左拳擊向我，我右手以「托手」接對方的拳（圖1，2），身體隨即走向對方的右面，並以左手攔實對方的手腕，右前臂壓在對方的上手臂（圖3），繼而左手向內和向上扭，右手順時針沾着對方手臂前滾並下壓，形成滾動的對拉力令對方受控（圖4）。

壓臂是控制對方的技術，能使對方受制於我，重點在於滾動和上下對拉的整體活動。雙手的動作不能獨立使用，必需同步，向下滾壓，腰馬同時下沉，腕力、扭力和身體的協調性是這個技術成功與否的關鍵。

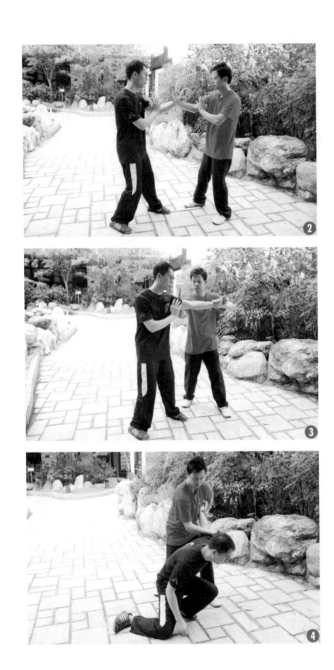

◎ 掃腳

掃腳是在對方不為意時或在對方的意識都在身體上方時使用最為有效,可使對方突然失去平衡摔倒,從而更有效地控制對方。

如對方左手用拍手,右手出拳成上馬拍打攻向我(圖1,2),我順勢用反拍手作出反擊(請參閱「反拍手」,頁82),並同時上右腿停在對方前腳掌旁(圖3)。在我同時攻擊對方上方時,對方的意識或他的防守都在上方,這時我迅速把停在他腳掌前的腳猛力向橫方掃,就如鐘擺的原理一樣,把對方摔倒(圖4)。

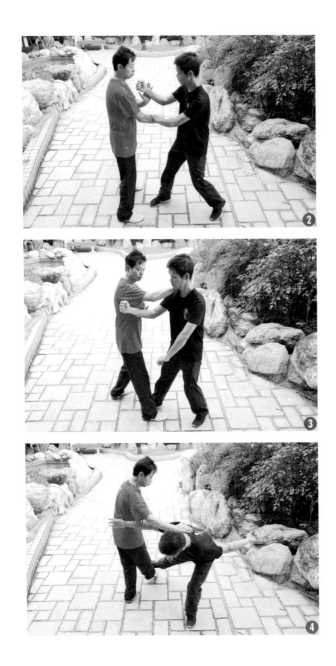

◎ 撈腿

撈腿是於對方直線踢向我時使用，把對方的腳撈起，使他失去平衡和活動能力，再進一步攻擊。撈腿重點在於轉馬，避開對方的力點，而不是硬碰。

對方右腿直線向我直撐攻來（圖 1），我隨即轉馬避開並同時用下耕手耕向對方小腿（圖 2）。在下耕手觸碰對方的小腿腿腹一刻，即時轉成攤手並向上托起對方的腳，同時微微向前迫馬，使對方處於不穩狀態（圖 3）。

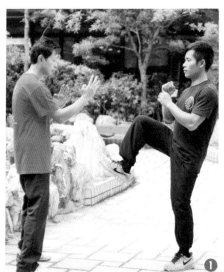
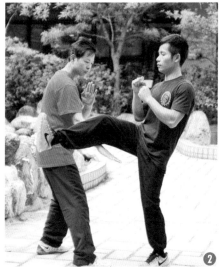

注意下耕手不是要耕開對方的腳，耕手是配合轉馬同時進行的，而耕手與下一個攤手的動作是一組連貫和完整的動作，就像沾着對方的腳畫個半圓形，完全沒有抗開對方的腳，但一定要配合轉馬完成。攤手完成的一刻要微微向上托並配合上馬，目的是使對方有種被抽起的感覺，令他完全失去平衡和結構。

　　撈腿後可作多種攻擊，可向前發力放開對方，使他失平衡跌倒，也可進行摔撻和攻擊對方的重心腳。

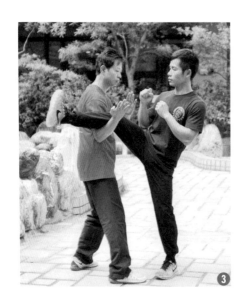

撈腿下蹬

配合攻擊的撈手組合，如上述一樣，對方向我直踢過來，我先轉馬以撈手把對方的腳撈起，繼而右腳提起，用腳掌側蹬向對方重心腿的膝關節位，使其跌下。

要留意的是整個動作由開始到結束都是在對方的側面位置進行，面對腿的攻擊，位置是很重要的，不要想着與對方的腳硬碰，應用位置取勝，學會避開對方的力點。而用撈手的同時，應盡量使對方的腳撈在自己手肘的位置，因手肘位較有力，結構較穩，如撈對方的腳後發覺與對方距離較近時，可改用掃對方的重心腳使他直接跌下。

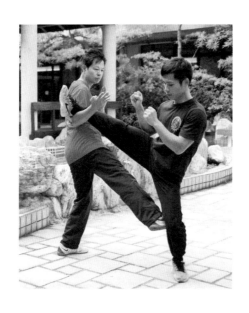

相集

2009 年作者被葉準師傅永授以師傅職銜，教授詠春拳。

2003 年起獲葉準師傅頒發個人認可的教練證書，成為葉準師傅的環球代表之一。

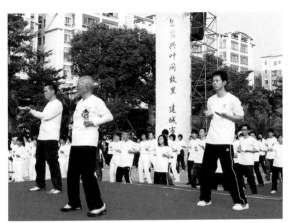

葉準師傅親授證書。

與葉準師傅在台上帶打詠春拳。

作者於葉準師傅家中學習詠春拳、
木人樁法、八斬刀及六點半棍。

制作《葉準詠春——木人樁法》一書時留影。

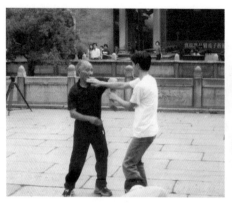

2002 年佛山的葉問堂開幕，與葉準師傅表演。　　　　2005 年與葉準師傅在功夫閣中表演黐手。

梁家錩師傅與眾學員合照
二零一六年五月五日攝於銅鑼灣紀律部隊人員體育及康樂會

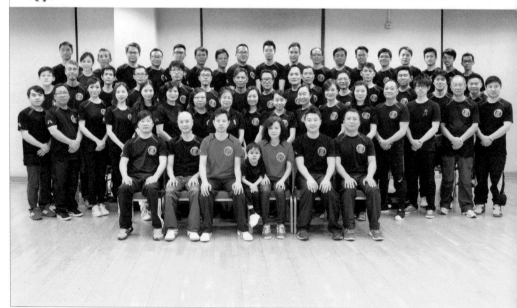

作者與眾學生合照。

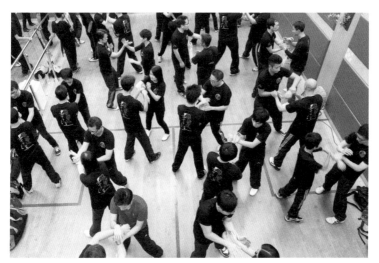

作者與眾多學生同時練習詠春手法。

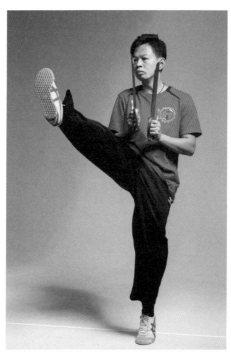

詠春刀法。

鳴 謝

黎錦怡	陳銘鋒
張沛翹	朱文偉
王碧珍	楊 燮
李慧藍	梁銘强
陳綺珊	黃美儀
吳泳康	區晉禮
吳仲堯	王偉榮
陳子俊	陳國鴻
李伯尚	林浩恩
廖日昇	黃源基
李國聖	黃是明
黃錫明	許鳳琪

小小念頭勤常練
尋橋標指在身邊
木人樁法應萬變
刀棍雙輝心內存